글·그림 가이 필드(Guy Field)

런던에서 활발한 활동으로 많은 주목을 받고 있는 디자이너이자 일러스트레이터. 패션·광고·음악 분야에서의 다채로운 아트 디렉팅으로 잘 알려져 있는 영국의 디자인 회사 스튜디오 모로스(Studio Moross)에서 근무한다. 이곳에서 뮤직비디오의 아트 디렉터로 활동하는가 하면 때로는 어메리칸 어패럴의 티셔츠를 디자인하는 등 자신의 창의성과 재능을 펼쳐나가고 있다. 동시에 프리랜서 일러스트레이터로 활동하면서 그래피티 작업이나 일러스트 전시회를 개최하며 전방위적인 크리에이티브로서의 면모를 보여주고 있다.

그는 이 책에서 자신의 모든 창조의 시작점은 연필이라고 말한다. 그리고 연필과 이 책이 무엇이든 가능한 세계로의 첫걸음이 되어 줄 것이라고 강조한다. 이 책은 이론 위주의 따분한 그림 그리는 기법을 이야기하기보다 자신만의 관점으로 사물과 세상을 바라보고 표현하기 위해 '연필을 가지고 신나게 노는 법'을 말하고 있다. 이제 연필한 자루는 무료한 삶에 그림 그리는 즐거움을 가져다줄 것이고, 내재되어 있는 상상력과 창의력을 자연스럽게 이끌어내도록 도와줄 것이다. "이것이 연필의 힘이다."

옮긴이 홍주연

연세대학교를 졸업하고 서울대학교 대학원 미술이론 석사과정을 수료했다. 해외 프로그램 제작 PD와 영상 번역가로 일하면서 영화, 드라마, 다큐멘터리의 번역과 검수 및 제작을 담당했다. 현재 번역에이전시 엔터스코리아에서 출판기획자 및 전문번역가로 활동중이다. 옮긴 책으로는 『뭉크, 추방된 영혼의 기록』『자동차 드로잉전문가처럼 그리기』『초보자를 위한 만화 그리기』 등이 있다.

연필의 힘

THE POWER OF THE PENCIL
First published in the United Kingdom in 2016 by Portico
1 Gower Street, London, WC1E 6HD
An imprint of Pavilion Books Company Ltd.

Korean translation copyright © 2017 by The Soup Publishing Co.
Korean translation rights arranged with Pavilion Books Company Ltd.
through EYA(Eric Yang Agency).

연필의 힘

1판 1쇄 발행 2017년 1월 16일 **1판 2쇄 발행** 2017년 8월 16일

지은이 가이 필드 **옮긴이** 홍주연

발행인 김기중 **주간** 신선영 **편집** 박이랑, 강정민 **마케팅** 정혜영
펴낸곳 도서출판 더숲 **주소** 서울시 마포구 양화로16길 18, 3층 301호 (04039)
전화 02-3141-8301 **팩스** 02-3141-8303 **이메일** theforestbook@naver.com
페이스북 페이지 @theforestbook **출판신고** 2009년 3월 30일 제2009-000062호

ISBN 979-11-86900-21-5 03600

연필의 힘

THE POWER OF THE

더숲

차 례

이것이 연필의 힘이다 • 6

인류 역사상 가장 오래된 필기도구, 연필 • 8

연필도 사람만큼 다양하다 • 10

어떤 연필을 사용해볼까! • 12

알고 보면 놀라운 연필의 세계 #1 • 14

비율을 알면 인체 그리기가 쉽다 • 16

어려운 자화상 그리기를 간단하게 • 18

손 그리기의 중요성 • 20

오랫동안 사랑받아온 그리기 놀기 • 22

연필은 칼보다 강하다 • 24

창의적인 선각자, 레오나르도 다 빈치 • 26

나에게 맞는 연필 잡는 법 • 28

슈퍼히어로식 레터링 • 30

3차원으로 그리기 • 32

연필과 예술, 인생을 말하다 #1 • 34

빛과 그림자 이해하기 • 36

명암의 기본적인 기법 익히기 • 38

예술가들의 예술가, 파블로 피카소 • 40

단순함이 보여주는 것 • 42

거장도 초보자도 사용하는 그리드 • 44

드로잉의 기본, 원근감과 운동감 • 46

선의 가능성은 무한하다 • 48

유머와 패러디의 예술가, 데이비드 슈리글리 • 50

머리카락도 감정을 전달한다 • 52

알고 보면 놀라운 연필의 세계 #2 • 54

인간의 본질, 해골 그리기 • 56

상상 속 음식 그리기 • 57

내 맘대로 드로잉 스타일 • 58

생활 속 예술, 레터링 • 60

글자에 감정을 담아보자! • 62

간단하게 글자 꾸미기 • 64

연필로 또 뭘 할 수 있지? ● 100

그림 실력을 늘리는 몇 가지 요령 ● 104

그림을 그리는 작가, 소울 스타인버그 ● 106

연필과 예술, 인생을 말하다 #2 ● 108

나만의 슈퍼카를 그려보자 ● 110

기본에 충실한 자전거 그리기 ● 112

연필 마니아라면 찰리 연필 ● 114

낙서를 예술로 만드는 놀이 ● 115

알고 보면 놀라운 연필의 세계 #3 ● 116

화장실 벽에 낙서하기 ● 118

기발한 장난꾸러기, 닥터 수스 ● 120

평범한 사물을 비범하게 그리기 ● 122

피자와 만다라는 닮았다 ● 124

슈퍼히어로의 아버지, 잭 커비 ● 126

색의 과학을 이용한 채색 ● 66

연필로 하는 고전 게임 ● 70

현대 미술의 아이콘, 키스 해링 ● 72

드로잉에 관한 농담들 ● 74

예술가의 오랜 친구, 스케치북 ● 76

낙서의 과학 ● 78

지루할 때면 슈퍼 S를 그려보자 ● 80

역사 속 낙서, 킬로이 ● 81

순식간에 개 그리는 법 ● 82

수염이 포인트! 고양이 그리는 법 ● 84

눈과 손의 협업, 한붓그리기 ● 86

연필과 친구들 ● 90

초보도 할 수 있다! 연필 돌리기 ● 92

플립북 애니메이션 만들기 ● 94

칸 속의 자유, 만화 그리기 ● 96

삽화의 대가, 퀸틴 블레이크 ● 98

이것이 연필의 힘이다

수많은 위대한 화가들이 말했다. 모든 것은 연필로부터 시작된다고. 사실이다. 연필만 있다면 세상은 손 안에 있다. 선을 원으로 바꾸고, 원을 구로 바꾸고, 다시 거기에서부터… 무엇이든 가능하다. 그러니까 연필만 있다면 여러분은 세상에 이름을 떨칠 준비가 된 것이다.

가장 존경받는 천재 중 한 명인 레오나르도 다 빈치는 더 나은 세상에 필요한 모든 것을 만들고 싶어 했다. 그런 그도 시작은 간단한 드로잉이었다. 다 빈치에게도, 그리고 우리에게도 불가능을 가능으로 바꾸어줄 스케치에 필요한 것은 오로지 연필과 종이뿐이다. 유명한 영화 〈메리 포핀스〉에서 마법사 유모가 불가능한 것이란 없음을 증명하기 위해서 무엇을 했는가? 그녀는 버트가 그린 그림 속 환상의 세계로 뛰어들어 사라져버린다. 연필 끝에 잠들어 있는 마법의 가능성을 가장 멋진 방법으로 보여준 것이다. 드로잉부터 정물화, 아이폰 앱으로 스케치 보정하기, 만화나 이야기 속의 등장인물 만들기까지, 모든 것은 연필로부터 시작된다. 그 외에 필요한 것은 상상력뿐이다.

연필을 선호하는 사람들을 lead head(연필심을 뜻하는 lead와 머리를 뜻하는 head를 합친 말)라고 부른다.

드로잉은 사물을 더 명확하게 볼 수 있게 해준다. 점점 더 명확하게, 눈이 아파질 정도로.

- 데이비드 호크니 (David Hockney, 팝아트 화가)

이 책 속의 그림들은
리라(Lyra)사의 수퍼 퍼비
그래파이트(Super Ferby Graphite)
HB 연필로 그린 것이다!

이 책은 무엇이든 가능한 세계로의 첫걸음이 되어줄 것이다. 그곳은 상상력과 창의력이 만나
함께 앞으로 나아가는 세계. 간단한 낙서부터 영화 〈스타워즈〉의 캐릭터 디자인까지,
수많은 창조의 시작점은 언제나 같다. 나무 막대와 흑연 심을 솜씨 좋게 결합하여 만든
인류의 가장 위대한 발명품 중 하나, 바로 연필이다. 이 멋진 도구는 인간의 의사소통 방법을
바꾸어 놓았을 뿐 아니라 말만으로는 따라잡을 수 없는 방식으로 감정을 표현할 수 있게
해주었다. 또한 연필은 우리 머릿속의 닫힌 문을 열도록 도와주었다. 손과 뇌는 기본적인
선과 모양, 무늬와 질감에서 복잡한 패턴을 인식한다. 연필은 이러한 패턴에 기하학적인
의미와 원근, 형태를 부여한다. 디에고 파지오의 극사실주의적 연필 드로잉부터 데이비드
슈리글리의 추상적 만화까지, 모두 이러한 선과 형태들이 모여 의미를 전달한다.
연필은 무수히 많은 방법으로 감정을 포착하고 기록하고 압축할 수 있게 해준다.
연필의 도움으로 우리는 친구들을 웃고 울고 생각하게 만들 수도 있고, 우유와 계란 사는
것을 잊지 않을 수 있다. 21세기에 연필은 패션부터 영화까지, 디자인부터 기술까지
문화의 모든 측면에서 기술적 혁신을 만들어냈다. 지나친 얘기처럼 들릴지도 모른다.
누군가는 '그냥 연필일 뿐인데'라고 말할 수도 있다. 그렇다, 지금 내가 가지고 있는
연필은 지난 몇 세기 동안 생산된 엄청난 수의 연필들 중 하나일 뿐이다. 바로 그것이
가장 놀라운 점이다. 연필은 너무나 평범하고, 대량으로 생산되고, 단순하고, 흔하고,
한 번 쓰고 버리기 쉬운 물건이다. 그러나 이것이 없다면 우리 삶의 아주 많은 것을
잃게 될 것이다.

인류 역사상 가장 오래된 필기도구, 연필

연필은 인류 역사에서 가장 오래되고 널리 사용되어 온 필기도구 중 하나다. 연필의 발명은 진화의 역사에서 바퀴와 불에 비견될 만한 혁신이다. 이 간단한 도구의 기원은 백악질의 암석과 불에 탄 막대기로 동물의 가죽이나 동굴 벽에 그림을 그리던 선사 시대까지 거슬러 올라간다. 하지만 오늘날 연필의 조상이라고 할 만한 도구가 처음 발명된 것은 15세기 후반의 일이었다.

쓰고 그리기 위한 도구로서 연필의 역사는 사실상 문명의 역사와 같다.

1560년 경, 이탈리아의 시모니오 베르나코티와 린디아나 베르나코티 부부는 최초로 나무로 된 형태의 연필을 만들었다. 노간주나무 막대기의 속을 파내다가 아이디어를 얻은 두 사람은 그 안에 흑연 심을 끼워 넣었다.

연필로 쓴 최초의 손글씨는 그리스에서 나왔다. 페니키아 문자를 그리스로 전한 인물로 알려져 있는 카드모스(Cadmus)는 글을 써서 메시지를 전달하는 형태의 편지를 처음 발명했다고 한다.

1564년, 영국 케스윅 근처 보로데일에서 대량의 순수한 흑연 덩어리가 발견되었다. 그 후 흑연 채굴은 대규모의 산업으로 발전했다. 주로 포탄 제조에 사용되긴 했지만 말이다!

흑연은 가장 부드러운 고체이자 최고의 윤활제 중 하나이다. 탄소 원자가 고리 형태를 이루어 서로 쉽게 미끄러져 지나가기 때문이다.

보로데일 발굴 당시 흑연은 납의 한 형태로 여겨졌기 때문에 플럼바고(plumbago, 라틴어로 납을 뜻하는 '플룸범'에서 유래)', 또는 블랙 리드(black lead, 검은 납)라고 불렸다. 그러나 연필에는 납이 사용된 적이 없다.

밑줄 긋기

흑연은 탄소가 천연으로 존재하는 3가지 형태 중 하나다. 다른 2가지는 석탄과 다이아몬드다.

흑연은 15세기 초, 유럽의 바이에른 지방에서 처음 발견됐다. 하지만 역사학자들은 수백 년 전 아즈텍인들이 뭔가를 '표시'하는 용도로 흑연을 사용했다고 추측하고 있다.

육각형의 연필은 1840년 경에 로타르 폰 파버(Lothar von Faber)가 개발했다. 이로써 연필이 탁자에서 굴러떨어지던 시대는 끝났다.

1789년 나온 그래파이트(graphite, 흑연)라는 단어는 그래파인(graphein, 그리스어로 '쓰다')에서 유래되었다. 펜슬(pencil)은 중세 시대의 필기도구이자 작은 잉크 붓인 펜실루스(pencillus, 라틴어로 '작은 꼬리')에서 파생되었다.

2015년, 애플사는 '애플 펜슬'을 '발명'했다. 압력 감지 기술을 적용하여 가볍게 누르면 가느다란 선을, 힘을 주면 진하고 굵은 선을 긋는다. 스티브 잡스는 한때 펜형 도구에 대해 역겹다(yuck)고 표현하며 아무도 갖고 싶어 하지 않을 것이라고 말한 적이 있다.

최초의 연필 공장인 컴벌랜드 연필 공장이 문을 연 것은 1832년이었다. 컴벌랜드사의 연필은 품질 좋은 흑연을 써서 가루가 떨어지지 않고, 종이 위에 매우 깔끔하게 쓸 수 있었기 때문에 19세기에 최고의 제품으로 여겨졌다.

지금의 연필은 1795년, 나폴레옹 보나파르트의 군대에서 복무 중이던 프랑스의 과학자 니콜라 자크 콩테(Nicolas-Jacques Conté)가 발명했다.

연필도 사람만큼 다양하다

사람과 마찬가지로 연필의 크기와 형태도 다양하다. 길고 가는 연필도 있고 짧고 굵은 연필도 있다. 색도, 재질도 다양하다.
하지만 사람도 연필도 겉모양이 아무리 달라도 중요한 건 안이다. 가장 일반적인 연필의 종류부터 살펴보자.

2H H F HB B 2B 3B 4B 5B 6B 7B 8B

단단한 심

H 2H 3H 4H 5H 6H

• 연한 선을 다양한 농도로 그을
 수 있다

• 매우 단단하다

• 제도용으로 적당하다

중간 경도의 심

HB F

• 중간 농도의 선을 그을 수 있다

• 가장 흔히 쓰이는 연필심이다

• 단단한 편이다

• 필기감이 부드럽다

• 일반적인 필기에 적당하다

부드러운 심

4B 3B 2B B

• 진한 선을 다양한 농도로 그을
 수 있다

• 글씨를 썼을 때 읽기 쉽다

• 필기감이 매우 부드럽다

• 굵고 대담한 선을 그을 때
 적당하다

콩테식 연필 제조법

초기의 연필은 땅에서 바로 파낸 흑연 덩어리를 자르거나 깎아서 사용했다. 연필의 단단함이나 부드러움은 흑연의 품질(또는 순도)에 달려 있었는데 조절하기가 매우 힘들었다. 1795년, 니콜라 자크 콩테가 오늘날까지도 활용되는 연필심 제조 공정을 개발했으며, 콩테식 제조법이라고 불린다. 이는 곱게 가루를 낸 흑연을 점토 입자와 섞어서 길쭉한 원통 형태로 만든 후에 가마에서 굽는 것이다. 이렇게 하면 점토와 흑연의 비율을 조절하면서 다양한 강도의 흑연을 얻을 수 있기 때문에 여러 종류의 연필을 만들 수 있게 되었다.

지우개 달린 연필의 시작

1858년 3월 30일, 발명가 하이멘 리프먼은 연필 끝에 지우개를 붙이는 아이디어로 특허를 받았다. 그리고 1862년, 조셉 레켄도르퍼에게 10만 달러를 받고 이 특허를 넘겼다. 그 후 레켄도르퍼는 이 디자인을 베꼈다는 이유로 세계 최대의 연필 제조 회사 파버 카스텔을 고소했다. 그러나 1875년, 미국 대법원은 이 특허가 유효하지 않으므로 파버 카스텔 사가 계속해서 지우개 달린 연필을 생산해도 좋다는 판결을 내렸다.

미국 VS 영국

놀랍게도 연필의 경도에 관해서는 전 세계적으로 통일된 분류 체계가 없다. 많은 부분이 비슷한 미국과 영국도 서로 다른 분류법을 사용하고 있다. 미국과 영국의 연필을 비교하고 싶다면 다음을 참고할 것.

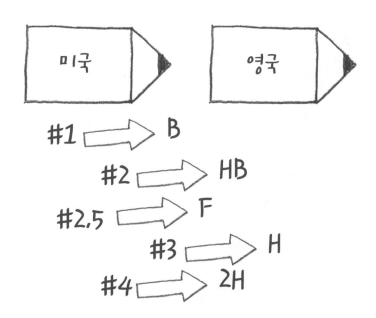

#1 →	B
#2 →	HB
#2.5 →	F
#3 →	H
#4 →	2H

영국의 분류 체계를 HB 등급이라고 부른다. H 연필은 단단하며, 연한 선을 그을 수 있다. 반대로 B 연필은 부드럽고, 진한 선이 나온다. 이 2가지 사이에는 8B(가장 부드러운 연필)부터 6H(가장 단단한 연필)까지 다양한 종류가 있다. HB 연필은 이 중 중간 경도에 해당하며 미국에서는 2호 연필로 통한다.

* 한국은 영국의 분류법과 같다.

어떤 연필을 사용해볼까!

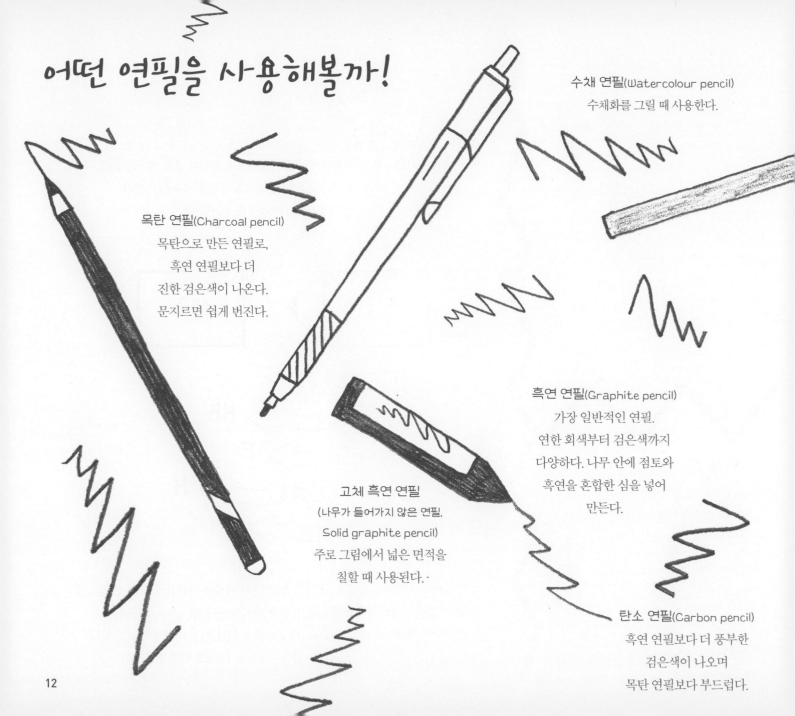

수채 연필(Watercolour pencil)
수채화를 그릴 때 사용한다.

목탄 연필(Charcoal pencil)
목탄으로 만든 연필로,
흑연 연필보다 더
진한 검은색이 나온다.
문지르면 쉽게 번진다.

흑연 연필(Graphite pencil)
가장 일반적인 연필.
연한 회색부터 검은색까지
다양하다. 나무 안에 점토와
흑연을 혼합한 심을 넣어
만든다.

고체 흑연 연필
(나무가 들어가지 않은 연필,
Solid graphite pencil)
주로 그림에서 넓은 면적을
칠할 때 사용된다.

탄소 연필(Carbon pencil)
흑연 연필보다 더 풍부한
검은색이 나오며
목탄 연필보다 부드럽다.

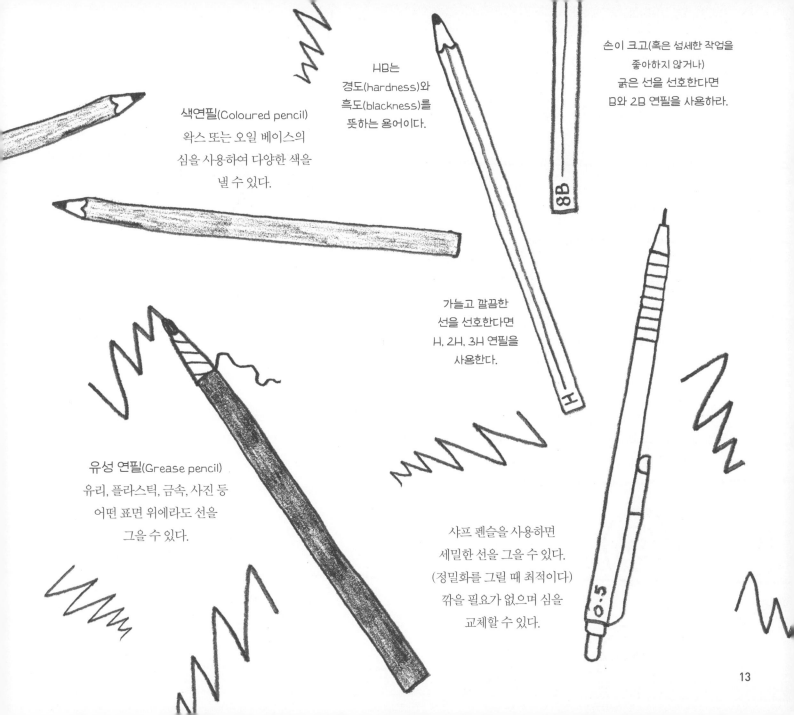

색연필(Coloured pencil)
왁스 또는 오일 베이스의
심을 사용하여 다양한 색을
낼 수 있다.

HB는
경도(hardness)와
흑도(blackness)를
뜻하는 용어이다.

손이 크고(혹은 섬세한 작업을
좋아하지 않거나)
굵은 선을 선호한다면
B와 2B 연필을 사용하라.

가늘고 깔끔한
선을 선호한다면
H, 2H, 3H 연필을
사용한다.

유성 연필(Grease pencil)
유리, 플라스틱, 금속, 사진 등
어떤 표면 위에라도 선을
그을 수 있다.

샤프 펜슬을 사용하면
세밀한 선을 그을 수 있다.
(정밀화를 그릴 때 최적이다)
깎을 필요가 없으며 심을
교체할 수 있다.

13

알고 보면 놀라운
연필의 세계 #1

연필의 역사는 문명의 역사 그 자체다. 하지만 연필의 매력은
단지 그 역사와 상상력을 실현시켜 주는 것만이 아니다.
연필의 진정한 매력을 알고 싶다면 이 장을 주목할 것.

전 세계 연필의 절반 이상이
중국에서 만들어진다.
2004년, 중국 공장에서
생산된 연필은 약 100억 개로
모두 합치면 지구를 40바퀴
돌고도 남을 정도다!

종이 위에 그린 스케치 작품 중
가장 높은 경매가를 기록한 작품은
라파엘로의 검은색 분필화
〈뮤즈의 두상(Head of A Muse)〉
이다. 이 작품은 2009년, 무려
2920파운드(약 552억 원)에
낙찰되었다. 10분이면 그릴 수 있는
스케치 치고는 꽤 괜찮은
가격 아닌가!

은필(銀筆, silverpoint)은 연필의 가장 초기 형태로 알려져 있다. 납으로
된 가느다란 심으로 섬세한 선을 그을 수 있게 만들어졌는데 여기에서
연필(lead pencil)*이라는 단어가 유래됐다.

*lead는 영어로 납을 뜻한다.

14

연필 자국은 종이를 구성하는 섬유에 작은 흑연 입자가 달라붙어서 생긴다.
이 섬유들은 대개 너비가 몇 밀리미터 정도에 불과하다.

고대 이집트와 그리스, 로마에서는
납으로 만든 작은 원판을 이용해
파피루스 위에 기준선을 그어 글씨가
비뚤어지지 않도록 했다. 로마인들은
이것을 라틴어로 '납'을 뜻하는
플룸범(plumbum)이라고 불렀다.

2015년에 전 세계적으로 생산된 연필의 개수는 약 150~200억 개이다. (그중 약 35억 개는 미국에서 만들어졌다) 150억 개의 연필을 만들기 위해서는 6만 그루의 나무를 베어야 한다. 1헥타르(미국 도시의 한 블록과 같은 넓이다) 넓이의 땅에 심어진 나무로 약 350만 자루의 연필을 생산할 수 있다고 한다.

천문학자들은 탄소 결정으로
이루어진 '루시'라는 별을 발견했다.
직경 4천 킬로미터의
이 별은 약 10^{34}(100억×1조×1조)
캐럿에 달하는 다이아몬드로
채워져 있으며, 지구에서
약 50광년 떨어져 있다.

비율을 알면 인체 그리기가 쉽다

사람의 몸 형태는 원통과 구, 원뿔의 형태로 이루어져 있다.
이 점을 기억하면서 막대 형태로 그린 사람의 모습을 살이 붙은 인체로 바꾸어보자.

먼저 인간의 몸을 막대 또는
해골의 형태로 떠올려보자.
이것을 뼈대라고 부른다.
뼈를 먼저 그리고 그 위에
살을 붙이는 것이다.
남자의 몸을 먼저
그려보자.

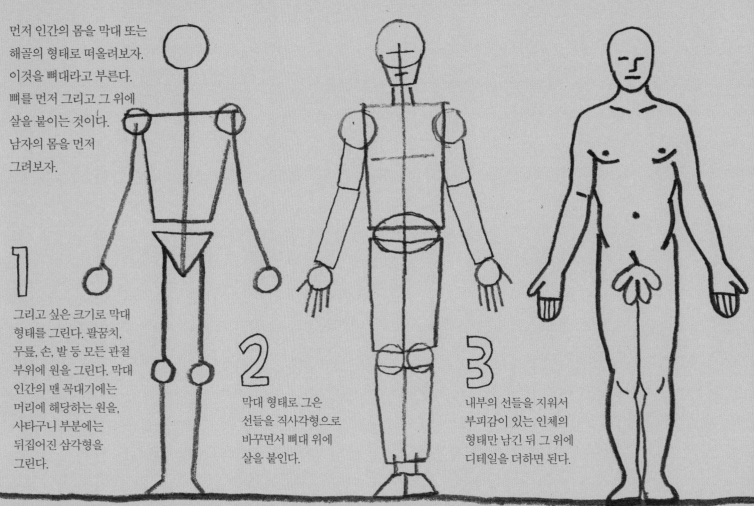

1 그리고 싶은 크기로 막대
형태를 그린다. 팔꿈치,
무릎, 손, 발 등 모든 관절
부위에 원을 그린다. 막대
인간의 맨 꼭대기에는
머리에 해당하는 원을,
사타구니 부분에는
뒤집어진 삼각형을
그린다.

2 막대 형태로 그은
선들을 직사각형으로
바꾸면서 뼈대 위에
살을 붙인다.

3 내부의 선들을 지워서
부피감이 있는 인체의
형태만 남긴 뒤 그 위에
디테일을 더하면 된다.

비율,
비율,
비율

a 남성의 평균 신체 비율은 7.5등신이다.

b 턱 아래쪽부터 가슴 아래쪽까지의 길이는 머리 하나 길이와 비슷하다.

얼굴에도 비율이 숨겨져 있다

머리의 너비는 보통 눈 하나 너비의 다섯 배 정도다.

두 눈 사이의 거리는 눈 하나의 너비와 같다.

그리고 싶은 머리의 크기를 정하면 그에 따라 다른 부위의 비율도 자연스럽게 정해진다. 인체에 숨겨진 다음의 11가지 비율을 기억할 것.

c 어깨 위쪽부터 팔꿈치까지는 머리 하나 반 정도의 길이와 비슷하다.

d 겨드랑이부터 손끝까지는 사타구니부터 발꿈치까지 길이의 3분의 2 정도다.

e 배꼽부터 사타구니까지는 머리 하나 길이와 비슷하다.

f 턱부터 사타구니까지는 머리 길이의 약 세 배다.

g 목의 길이는 머리 길이의 4분의 1 정도다.

어떤 방식으로 그릴까

1. 머리와 얼굴만 그리는 것을 초상화(portrait)
2. 몸 전체를 그리는 것을 인체 드로잉(figure drawing)

h 쇄골부터 엉덩이 위쪽까지는 머리 두 개 길이보다 약간 짧다.

i 팔꿈치부터 손목까지는 팔꿈치부터 겨드랑이까지의 길이와 비슷하다. 또한 허벅지의 길이는 약 머리 하나 반과 비슷하다.

j 정강이의 길이는 머리 두 개 길이와 비슷하다.

k 사타구니부터 시작되는 다리의 길이는 머리 세 개 반 정도의 길이와 비슷하다.

어려운 자화상 그리기를 간단하게

자화상이나 친구의 초상화 그리기는 미술에서 가장 배우기 어렵고 가르치기도 어려운 분야다. 처음부터 잘되지 않는다고 걱정하지 말자. 한 장 한 장 스케치를 할 때마다 나의 실력도 점점 나아지고 있다는 점을 잊지 말 것.

먼저 연한 연필로 시작한다. 처음부터 진한 연필을 쓰는 것보다 실력이 늘기 전까지는 연한 색으로 그리는 게 좋다. 머리부터 그려보자. 일단 얼굴을 구석구석 잘 볼 수 있는 거울을 준비한다. 거울을 기울이거나 옮기지 않아도 얼굴 전체가 보일 정도로 커야 한다. 휴대폰의 전면 카메라도 좋다.

1 머리의 형태를 보이는 대로 그린다. 아무리 멋진 헤어스타일이라도 일단 머리카락은 잊어라. 머리의 형태는 타원형이나 원형이어야 한다.

2 방금 그린 형태의 가운데, 즉 머리 꼭대기와 턱 사이 중간에 아주 연하게 수평선을 긋는다. 이 선 위에 눈과 귀를 그리게 된다.

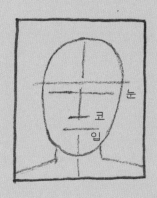

눈

코

입

5 코와 턱 사이의 중간 지점보다 살짝 위쪽에 수평선을 긋는다. 이 선이 입이 된다. 수직으로 그은 선과 직각을 이루는지 확인한다.

3 머리의 중앙에 먼저 그은 수평선과 십자 형태가 되도록 수직선을 긋는다. 역시 아주 연하게 그어야 한다. 이목구비가 대칭을 유지하도록 도와줄 선이다.

4 눈과 턱 사이의 중간에 짧은 수평선을 아주 연하게 긋는다. 이 선 위에 코의 아래쪽 끝이 위치하게 된다. 수직으로 그은 선과 반드시 직각을 이루도록 주의할 것. 그렇지 않으면 얼굴이 비뚤어져 보일 수 있다.

6

이제 눈을 그려보자. 눈의 위치로 잡은 선 위에 두 개의 곡선을 그린다. 두 곡선 사이의 간격을 가늠하는 방법은 그 사이에 같은 곡선 하나가 들어가도록 하는 것이다.

7

자신의 얼굴을 자세히 보자. 내 눈은 어떤 형태인가? 어떻게 표현하고 싶은가? 눈을 그릴 때는 형태를 꼼꼼하게 관찰해야 한다. 6단계에서 그린 곡선을 눈의 위쪽으로 잡고 그려 나간다. 처음에는 연하게, 결과가 마음에 들면 진하게 칠한다.

8

다음은 코다. 솔직히 말해보자. 여러분의 코는 어떤 모양인가? 코의 모양과 크기는 아주 다양하다. 다만 반드시 4단계에서 그은 선을 이용해 코의 아래쪽 끝을 그린다.

9

이제 입을 그려보자. 입이 큰가, 작은가? 5단계에서 그은 선이 윗입술과 아랫입술의 사이가 된다. 코와 입이 얼굴의 중앙을 따라 그은 중심선과 수평을 이루도록 하자.

10

이제 머리의 나머지 부분을 그릴 차례다. 얼굴을 돋보이게 해줄 요소들을 아주 연하게 그려 넣는다. 머리카락을 그릴 때는 2단계에서 그은 수평선의 위아래로 걸쳐지게 그린다. 더 이상 필요하지 않은 선들은 지운다.

요즘은 사진을 찍을 수 있는 어플이 넘쳐나지만 이렇게 사진에 직접 그린 그림을 합쳐 보면 어떨까. 사진과 연필 스케치를 결합해 독특한 이미지를 만들 수 있는 멋진 방법이다.

손 그리기의 중요성

넘겨짚지 말자. 손을 그리는 것은 생각만큼 쉽지 않다. 사실 떠올릴 수 있는 모든 신체 부위 중에서
손이 가장 그리기 어렵다고도 한다. 손을 잘못 그리면 그 부분이 유독 눈에 띄어 그림이 어색해 보인다.
하지만 제대로만 그리면 두 배로 멋진 결과가 나온다.

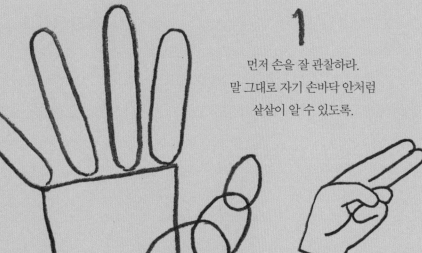

1

먼저 손을 잘 관찰하라.
말 그대로 자기 손바닥 안처럼
샅샅이 알 수 있도록.

2

팔과 손목을 원통 형태로
그린다. 이것이 손을 그리기
위한 기초가 된다.

3

이제 모서리가 둥근 사각형
형태로 손을 그리기
시작한다.

4

손가락은 손의
아래쪽에서 소시지
모양의 원통들이 자라난
것처럼 그린다.

5

엄지손가락은 세 개의
원통을 겹쳐 그리는데, 각
원통의 크기는 손의
아래쪽에서 위쪽으로
갈수록 점점 작아지게
그린다.

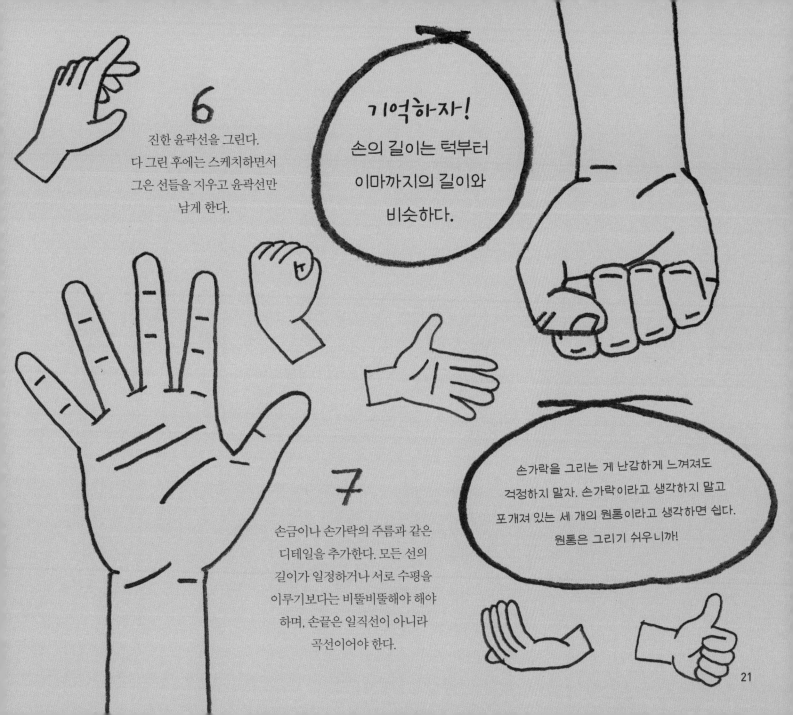

6

진한 윤곽선을 그린다.
다 그린 후에는 스케치하면서
그은 선들을 지우고 윤곽선만
남게 한다.

기억하자!
손의 길이는 턱부터
이마까지의 길이와
비슷하다.

7

손금이나 손가락의 주름과 같은
디테일을 추가한다. 모든 선의
길이가 일정하거나 서로 수평을
이루기보다는 비뚤비뚤해야 해야
하며, 손끝은 일직선이 아니라
곡선이어야 한다.

손가락을 그리는 게 난감하게 느껴져도
걱정하지 말자. 손가락이라고 생각하지 말고
포개져 있는 세 개의 원통이라고 생각하면 쉽다.
원통은 그리기 쉬우니까!

21

오랫동안 사랑받아온 그리기 놀이

이제 아이들을 위해 고안된 가장 유명하면서도 기괴한 그리기 놀이 2가지를 배워보자.
많은 어린이들이 알고 있고, 어른들도 방법은 대충 기억하지만 정확한 규칙은 가물가물할 것이다.
이 글을 읽으면서 기억을 되살려보자.

우아한 시체 놀이

초현실주의 운동이 유행하던 1920년대의 파리에서 만들어진 '우아한 시체' 놀이는 괴물이나
초현실주의적인 존재를 그리기에 좋은 방법이다. 놀이 참가자는 네 명이 가장 적당하고,
한 명씩 돌아가면서 괴상한 형태를 그린 후 다음 사람에게 넘긴다.

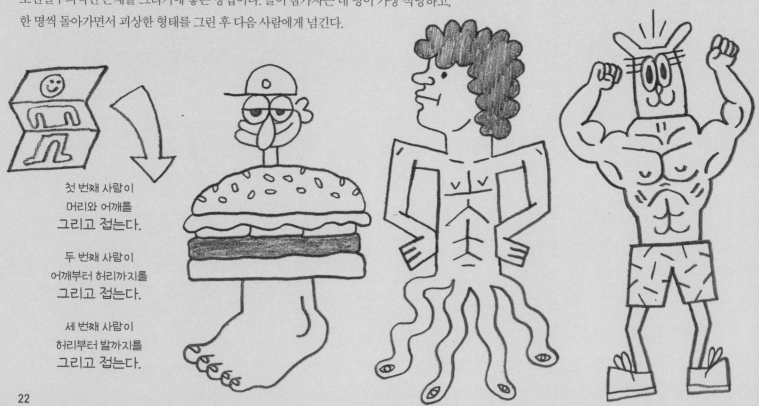

첫 번째 사람이
머리와 어깨를
그리고 접는다.

두 번째 사람이
어깨부터 허리까지를
그리고 접는다.

세 번째 사람이
허리부터 발까지를
그리고 접는다.

행맨

그리기 놀이 중에서 많은 사랑을 받는 '행맨'은 두 사람이 종이와 연필을 가지고
정해진 답을 맞히는 놀이다. 이 게임의 정확한 기원은 알 수 없지만 규칙은 별로 어렵지 않다.
첫 번째 사람이 머릿속으로 단어나 문장, 영화 제목 등을 생각하고, 두 번째 사람이 정해진
횟수 내에 그 답을 맞히는 것이다.

행맨 게임에서 반드시 이기고 싶을 때
사용하는 몇 가지 전략이 있다.
영어에서 가장 흔히 쓰이는 알파벳은
e-t-a-o-i-n-s-h-r-d-l-u이 순서이다.
이것들부터 먼저 지워 나간다면
승리할 수 있을 것이다!

밑줄 긋기

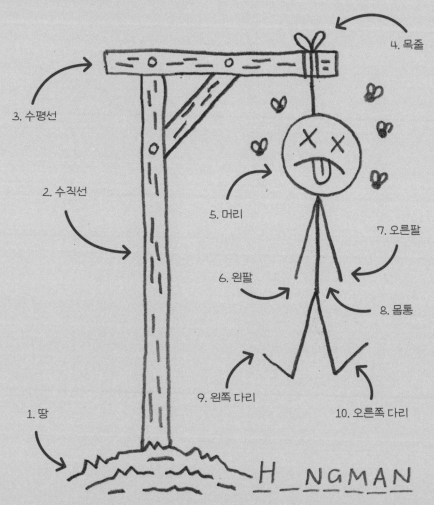

3. 수평선

2. 수직선

4. 목줄

5. 머리

7. 오른팔

6. 왼팔

8. 몸통

9. 왼쪽 다리

10. 오른쪽 다리

1. 땅

H _ NGMAN

1 첫 번째 사람이 상대가 맞혀야 할 단어를 생각한다.
이 사람이 '사형 집행인'이 된다. 두 번째 사람이
그것을 맞추면 된다.

2 첫 번째 사람이 단어에 들어간 알파벳 수에 따라 빈
칸을 그린다. 만약 선택한 단어가 dragon(용)이라면
알파벳 수에 맞춰 6개의 빈 칸을 그린다.

3 두 번째 사람은 첫 번째 사람이 생각한 단어에
포함된 알파벳을 하나씩 추측해 나간다. 만약 맞추면
첫 번째 사람이 해당하는 빈 칸에 그 알파벳을 써 넣는다.
한 번씩 틀릴 때마다 첫 번째 사람은 왼쪽의 순서대로
교수대에 목이 매달린 사람을 그려 나간다.

4 단어를 맞추지 못한 채 사형수 그림을 완성하면
첫 번째 사람이 이기는 것이다. 간단하지 않은가!

연필은 칼보다 강하다

연필이 어떻게 만들어지는지 관심이 없다면 연필과 좋은 친구가 될 수 없다. 아마 나무와 흑연으로 만든다는 것은 알고 있겠지만 그 밖에는? 연필의 생김새는 아주 단순하지만 사람들은 실제로 연필이 만들어지는 과정에 대해 잘 모른다. 사실 이 과정은 굉장히 흥미롭다.

연필이 만들어지는 과정

1 연필향나무(연필 생산에 가장 많이 쓰이는 수종)의 수령이 14년이 되면 연필을 만들기에 적합해진다. 벌목을 한 뒤 연필의 평균 길이인 약 19센티미터의 블록 형태로 자른다.

2 이것을 다시 얇은 판 형태로 자른다. 그리고 나무를 건조하고 부드럽게 만드는 처리 과정을 거친다. 이렇게 하면 나중에 연필을 깎기가 쉬워진다.

3 이 목판을 60일 동안 놔두면 연필을 만들 기본 준비가 끝난다.

4 각 목판에 흑연 심을 넣을 9개의 홈을 평행하게 판다.

5 이 홈 안에 흑연을 고정시키기 위한 특수 접착제를 짜 넣는다.

6 홈 안에 넣기 전, 연필심을 오븐에 넣어 섭씨 980도에서 굽는다. 강한 열을 가해 부드럽고 단단하게 만들어야 좋은 연필심이 나온다.

7 접착제를 바른 홈 안에 흑연 심을 끼운다.

연필 끝에 붙은 금속 띠를 뭐라고
부르는지 알고 있는가? 한번 맞춰보자.

*정답: 연필 끝의 지우개를
고정시키기 위해 두르는
금속 띠를 '페룰(ferrule)'
이라고 부른다.

8 이 위에 새로운 목판을 올려 흑연 심이 그 사이에
끼게 샌드위치처럼 만든다. 이 샌드위치를
가열하고 압축하여 두 개의 판을 하나로 합친다.

9 샌드위치를 잘라 연필을 만든다. 일반적인 연필의
지름은 7밀리미터다.

10 연필에 색을 넣고(다섯 번에서 여덟 번 정도
칠한다!), 광택을 내고, 깎고, 상표를 새긴다.

연필심을 만드는 과정

흑연 덩어리(부드럽고 검은 광물)와 점토를 회전하는
커다란 통 안에 넣는다. 통 안에 든 커다란 돌들이 흑연과 점토를 분쇄해
고운 가루로 만든다. 그 후에 물을 넣어 통 속에서 최대 사흘 간 보관한다.

이 혼합물에서 기계로 수분을 짜내어 회색의 침전물만 남긴다.

건조된 침전물이 고운 가루가 되도록 거대한 바퀴로 갈고
여기에 물을 섞어 부드러운 반죽을 만든다.

이 반죽을 금속 튜브 안에 밀어 넣어 가느다란 막대 형태로
나오게 한다. 이 막대를 연필 길이로 잘라 심을 만들고 컨베이어 벨트에
실어 보내 건조시킨다.

연필을 결정하는 것

연필심의 경도는 흑연과 점토의 비율에 따라 결정된다. 흑연의 농도가 높을수록
부드럽고 진해지며, 점토의 농도가 높을수록 단단하고 연해진다.

창의적인 선각자,
레오나르도 다 빈치

L. da Vinci

'르네상스 맨'이었던 다 빈치가 남긴 것은 〈모나리자〉와 〈최후의 만찬〉만이 아니다. 그는 상상력의 도약을 통해 이후 몇 세기 동안 인류에게 커다란 영향을 미친 창의적인 선각자였다. 하지만 무엇보다 중요한 것은 다 빈치가 창조한 모든 것의 시작 역시 스케치였다는 점이다.

다 빈치에 대한 10가지 사실

1 다 빈치는 르네상스 시대에 살았다. 르네상스는 예술과 과학 분야의 커다란 발전을 이끈 문화 운동이었다.

2 수많은 스케치와 데생은 다양한 분야에 대한 그의 상상력과 호기심을 보여준다. 그는 풀과 꽃, 악기, 계산기, 새의 비행, 물의 흐름, 말이 달리는 방법과 인체 해부학 등을 연구하기 위해 스케치를 했다.

3 다 빈치가 구상한 많은 것들이 실현되었다. 그가 최초로 구상한 것들 중에는 헬리콥터, 행글라이더, 교각 건축법, 심지어 물 위를 걷기 위한 신발까지 있었다!

4 화가로 가장 잘 알려져 있지만 그가 남긴 회화는 10여 점밖에 되지 않는다. 대신 엄청난 양의 스케치를 남겼다. 유명한 '다 빈치 코덱스'에 남아 있는 메모와 스케치, 완성된 그림의 양은 무려 1만 3000쪽이 넘는다.

5 다 빈치의 데생 능력은 화가뿐 아니라 과학자, 해부학자, 발명가로서의 연구에도 유용한 도구가 되었다.

6 데생 화가로서 다 빈치는 그림에 입체감을 부여하는 데 도움을 주는 방법인 곡선 해칭(가늘고 세밀한 선을 평행·교차하도록 그어서 물체의 음영을 표현하는 법)을 발명했다고 전해진다.

드로잉의 기초는 원근법이다.
원근법은 눈의 기능에 대한 완전한 지식이다.

- 레오나르도 다 빈치

7 젊은 시절, 다 빈치는 색을 입힌 종이 위에 금속 연필로 스케치를 했다. 나이가 든 후에는 색분필을 선호했다.

8 다 빈치는 그림 속의 빛과 그림자에 특히 주의를 기울였다. 그는 음영과 빛을 표현하는 법을 익히기 위해 핏빛이나 불그스름한 색, 살색의 분필 또는 크레용을 사용했다. 〈모나리자〉가 가장 위대한 그림으로 불리는 이유는 다 빈치가 너무나 섬세한 음영으로 그녀의 신비한 미소를 생생하게 표현해냈기 때문이다.

10 〈비트루비안 맨〉(1490년 경)은 레오나르도 다 빈치의 가장 유명한 드로잉 작품이다. 펜과 잉크로 그린 이 작품은 로마의 건축가 비트루비우스의 초기 저서에 기초하여 인체의 완벽한 기하학적 비율을 표현하고 있다.

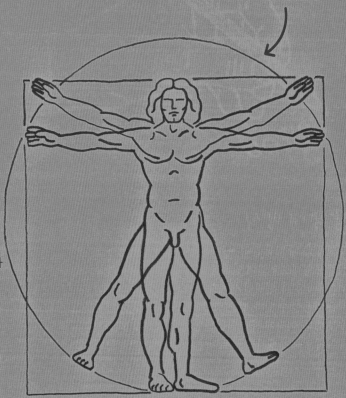

9 실력의 비결은 연습이다. 그의 스케치북에는 여러 신체 부위를 조금씩 변형시켜 그린 드로잉들이 가득하다. 그는 회화 주문이 들어올 때마다 이리저리 응용해 쓸 수 있도록 엄청난 양의 드로잉을 그려놓았다.

밑줄 긋기

1994년, 마이크로소프트 사의 창립자 빌 게이츠는 레오나르도 다 빈치의 가장 유명한 과학 저서인 『코덱스 레스터(Codex Leicester)』를 경매에서 사들였다. 이 노트에는 물의 흐름, 화석과 달에 대한 설명이 들어 있다. 낙찰 가격은 3000만 달러였다.

나에게 맞는 연필 잡는 법

연필을 올바르게 잡는 방법과 그 이유에 대해서는 여러 가지 설이 있다. 다양한 시도를 통해
자신에게 가장 잘 맞는 방법을 찾아라. 먼저 가장 널리 쓰이는 3가지 방법을 배워보자.

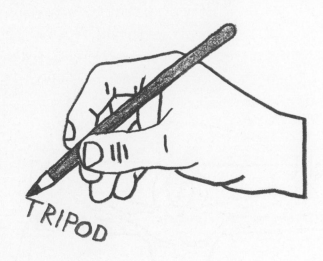

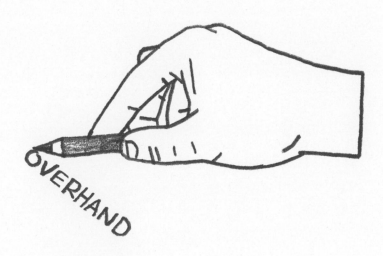

삼각대 방식

글씨를 쓸 때 가장 흔히 쓰는 방법이다. 엄지와 검지, 중지를
삼각형 형태로 만들어 연필을 잡고 약지와 새끼손가락으로
뒤쪽을 받친다. 연필이 세워지기 때문에 연필심의 측면보다는
끝을 사용할 수 있다. 같은 방법으로 연필의 좀 더 위쪽을 잡을
수도 있다. 이렇게 하면 연필을 좀 더 자유롭게 움직일 수 있고
종이에 얼룩이 생기는 걸 막아주기 때문에 스케치를 할 때 좋다.

오버핸드 방식

스케치를 할 때 가장 자주 추천하는 방법 중 하나다. 연필심의
측면을 이용해 그림에 명암을 넣을 수 있기 때문이다. 이 방법을
제대로 활용하려면 엄지손가락 끝과 나머지 손가락으로 연필을
살짝 쥐어야 한다. 그리고 팔 전체로 움직임을 보조해야 한다.

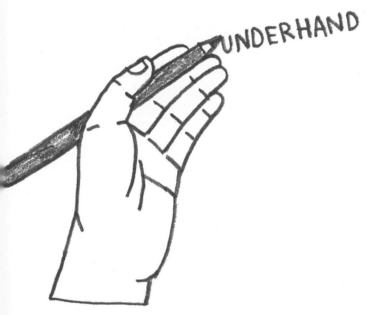

UNDERHAND

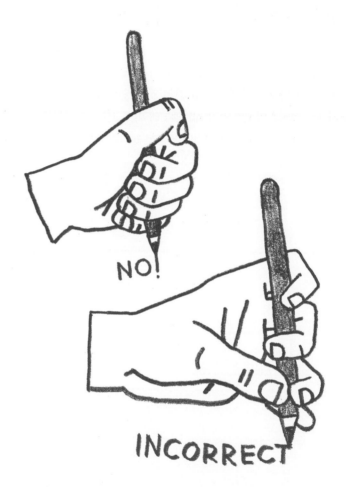

NO!

INCORRECT

언더핸드 방식

아주 느슨하고 편안하게 연필을 쥐는 방법이다. 삼각대 방식을
거꾸로 뒤집은 것과 같으며 목탄 연필 등 다양한 도구를 이용한
스케치에 쓸 수 있다.

잘못된 방법

좋은 결과를 얻으려면 연필을 편안하게 잡아야 한다.
너무 꽉 쥐면 손이 피곤해지고 움직임에 방해가 된다.

슈퍼히어로식 레터링

그림은 단지 선과 형태만 그리는 것이 아니다. 레터링이나 타이포그래피도 중요하다.
요즘은 어디에서나 만화 속 영웅들을 흔히 볼 수 있으니, 고전적인 슈퍼히어로식 레터링을
배워보자. DC 코믹스의 슈퍼맨과 배트맨부터 마블 코믹스의 아이언맨, 엑스맨, 스파이더맨까지
모든 영웅들에게는 그 캐릭터만큼이나 유명한 레터링이 있다.

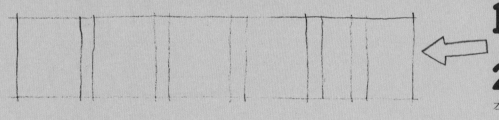

1 캐릭터의 이름이나 별명을 정하자.
짧을수록 좋다.

2 글자를 집어넣을 직사각형들로 이루어진
그리드를 그린다. 사각형의 크기와 거리는
각각 일정해야 한다. 그래야 글자의 크기가
일정해진다.

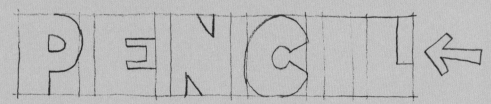

3 사각형 안에 캐릭터 이름이나 별명을
구성하는 글자를 채운다.

4 경계선을 지우고 글자만 남긴다.

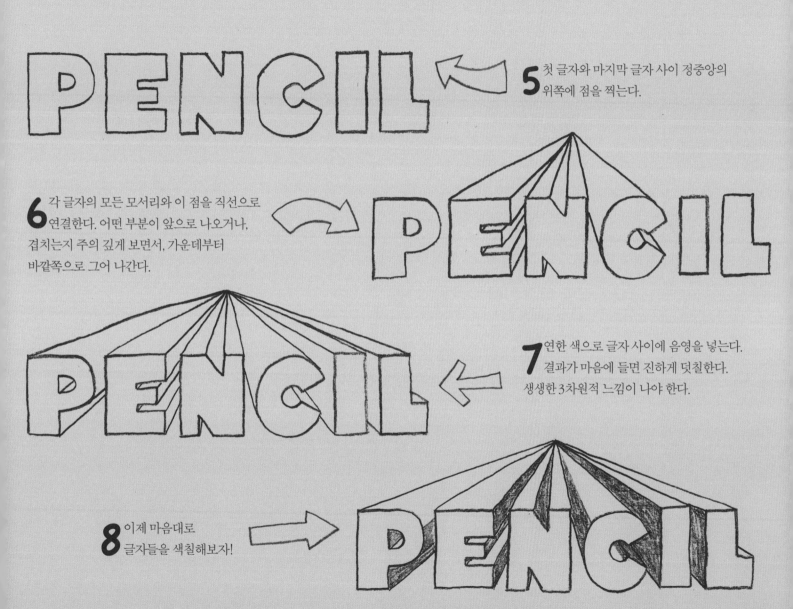

5 첫 글자와 마지막 글자 사이 정중앙의 위쪽에 점을 찍는다.

6 각 글자의 모든 모서리와 이 점을 직선으로 연결한다. 어떤 부분이 앞으로 나오거나, 겹치는지 주의 깊게 보면서, 가운데부터 바깥쪽으로 그어 나간다.

7 연한 색으로 글자 사이에 음영을 넣는다. 결과가 마음에 들면 진하게 덧칠한다. 생생한 3차원적 느낌이 나야 한다.

8 이제 마음대로 글자들을 색칠해보자!

3차원으로 그리기

드로잉에서 가장 중요한 것은 형태를 그리는 것이다.
이것을 습득한다면(사실 간단하다) 훌륭한 예술가가 되기 위해
필요한 것은 상상력뿐이다. 인체, 나무, 과일 바구니나 로켓선,
무엇이든 형태만 정확히 표현할 수 있다면 걸작을
그릴 수 있는 조건은 갖춘 셈이다.

여기에서는 원, 정사각형과 직사각형, 육각형,
원뿔, 삼각형 등 5가지의 기본적인 형태를
삼차원적으로 그리는 법을 배우고, 이것을
활용해 자기만의 로켓선을 그려보자.

모든 미술은 종이를
섬세하게 더럽히는
일이다.

- 존 러스킨, 『존 러스킨의 드로잉』

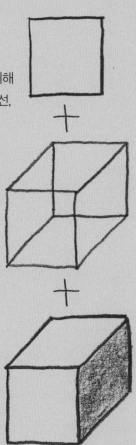

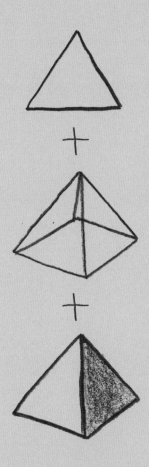

사각형 + 3D = 육면체

1. 일반적인 사각형을 그린다.
2. 처음 그린 사각형 뒤쪽에 같은 크기의 또 다른
 사각형을 그린다. 테이블에 다리를 그리듯 두
 사각형을 연결한다.
3. 안쪽의 선을 지운다.

삼각형 + 3D = 각뿔

1. 화살표 모양을 그린다. 바깥쪽의 선을
 중심선보다 살짝 짧게 그린다.
2. 바깥쪽 선들을 중심선과 연결한다.

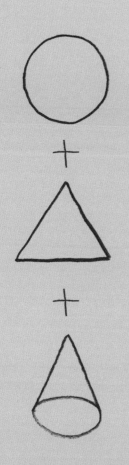

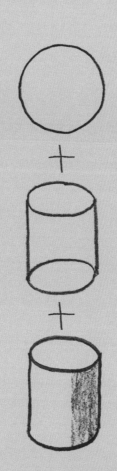

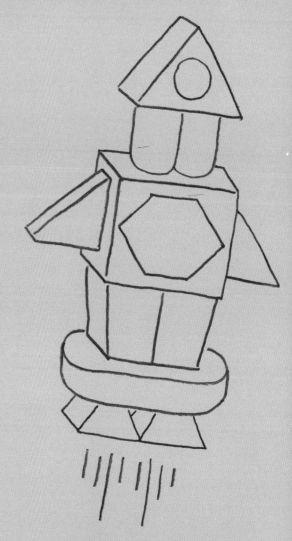

원 + 삼각형 + 3D = 원뿔

1. 타원형을 그린다.
2. 원 위쪽 중앙에 점을 찍고 그 점을 원의 양끝과
 연결한다.

원 + 3D = 원통

1. 타원형을 그린다.
2. 타원형 아래에 테이블 다리를 그리듯 두 개의
 직선을 긋는다.
3. 두 직선의 아래쪽을 웃고 있는 입 모양으로
 연결한다.

이제 3차원 형태를 그리는 법을 알았으니
이 형태들을 연결해 커다란 로켓선을 그릴 수
있다! 나만의 로켓선을 디자인해보자. 형태들은
디자인에 맞춰 변형시킬 수 있다. 원뿔은 근사한
코가 되고 원통은 완벽한 추진 장치가 된다.

연필과 예술, 인생을 말하다 #1

모두는 아니지만 연필을 사용했던 위인들 중 많은 이들이 예술의 의미에 대한 시적이고 유용한 조언들을 남겼다. 예술이란 거인들의 어깨 위에 서서 그들의 말을 듣는 일과 같다. 다음의 말들을 기억하자.

·아무리 힘든 일이 있어도 나는 다시 일어날 것이다. 깊은 절망 속에서 던져두었던 연필을 다시 쥐고 계속 그림을 그릴 것이다.

- 빈센트 반 고흐(Vincent Van Gogh, 화가)

2호 연필과 꿈만 있다면 어디든 갈 수 있다.

- J. A. 마이어(J. A. Meyer, 저술가)

·여기에 펜이 있고 여기에 연필이 있다. 여기에 타자기가 있고 여기에 스텐실이 있다. 여기에 오늘의 약속 목록이 있고, 온갖 연고에 꼬인 수많은 파리들이 있다. 인간이 매일 견뎌야 하는 괴로움들-받아라, 조지, 네 것이다!

- 오그덴 나시(Ogden Nash, 시인)

연필의 일반적인 길이는 7인치이고 거기에 달린 지우개는 0.5인치밖에 안 된다. 낙관주의는 죽었다고 생각했다면 이것을 기억하라.

- 로버트 브롤트(Robert Brault, 저널리스트)

똑딱 똑딱

그림을 그리는 데는 시간이 필요하다. 선 하나에도 시간이 담겨 있다.

- 데이비드 호크니(David Hockney, 팝아트 화가)

나는 의지할 뭔가가 간절히 필요했고, 그래서 연필에 의지했다.

- 조안 스파르(Joann Sfar, 그림작가)

천장에 그림을 그릴 수 있을 만한 길이의 색연필만 있다면 침대에 누워 있는 것도 완벽하고 훌륭한 경험이 될 것이다.
- G. K. 체스터튼(G. K. Chesterton, 소설가)

그림을 배워라. 손의 움직임을 생각하지 않고 무의식적으로 자신의 느낌을 표현하는 일에 능숙해지면 비로소 눈앞의 사물에 대해 생각할 수 있다.
- 셔우드 앤더슨(Sherwood Anderson, 소설가)

중요한 것은 연필이 얼마나 큰지가 아니라, 이름을 어떻게 쓰느냐이다.
- 데이브 머스테인(Dave Mustaine, 뮤지션)

드로잉은 미술의 뼈대이다. 뛰려면 먼저 걷는 법부터 배워야 한다.
- 디온 아치볼드(Dion Archibald, 화가)

그림으로 그리지 않은 것은 진정으로 본 것이 아니라는 사실을 알았다.
- 프레데릭 프랭크(Frederick Franck, 화가)

인생은 똑딱이 연필과 같아. 너무 힘을 주면 고장이 나고 말지.
- 플라이트 오브 더 콘코즈(Flight of The Chonchords)의 노래 《바람에 날리는 연필(Pencils In The Wind)》 중

생각을 써내려갈 때는 자동적으로 거기에 온 신경을 집중하게 된다. 한 가지 생각을 쓰면서 동시에 다른 생각을 할 수 있는 사람은 거의 없다. 따라서 연필과 종이는 집중을 위한 좋은 도구이다.
- 마이클 르뵈프(Michael Leboeuf, 경영학자)

언제나 처음 그린 그림이 가장 좋다.
- 파블로 피카소(Pablo Picasso, 화가)

빛과 그림자 이해하기

이제 조명을 낮추고 명암에 대해 생각해
볼 시간이다. 빛과 그림자는 우리가 물체를
보는 방식을 결정한다. 주변을 둘러보자.
어떤 물체가 어떤 식으로 빛을 반사하는지,
그림자를 드리우는지 관찰하자. 그림에서 빛과
그림자를 포착하려면 먼저 그 둘의 관계를
이해해야 한다.

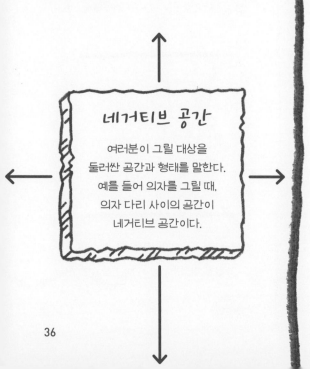

네거티브 공간

여러분이 그릴 대상을
둘러싼 공간과 형태를 말한다.
예를 들어 의자를 그릴 때.
의자 다리 사이의 공간이
네거티브 공간이다.

명도 단계

그림을 그리기 전에 명도 단계를 설정하라. 음영의 농도를 결정하는 데 도움을 줄
것이다.

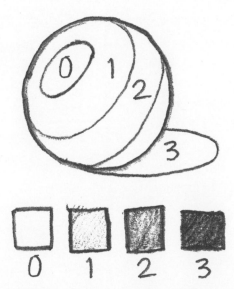

명도 단계는 흰색과 검은색 사이에 있는 회색의 밝기를 단계별로 나눈 것이다.
화가들은 이 단계를 기준으로 빛과 그림자를 관찰하여 명암을 넣는다. 그리고 이 명암이
3차원적 환영을 만들어낸다. 명도 단계를 설정하려면 먼저 원을 그린다(종이의 한
구석에 그리면 된다). 이 원의 밝기를 네 단계로 나누고 각 단계 대로 색칠한 사각형을
그린다. 여기에 0부터 3까지 숫자를 표시한다. 명암법에 익숙해지면 단계를 더 늘려도
좋지만, 일단 4단계 정도면 기본적인 명암을 넣을 수 있다.

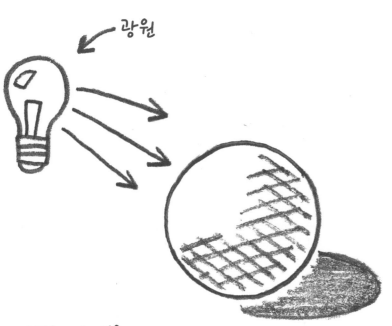

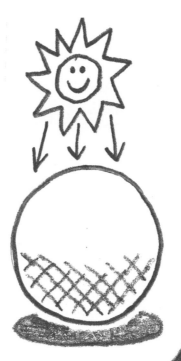

연필 선택하기

복잡한 명암을 넣을 때는 전문가용 연필을
사용해야 최상의 결과를 얻을 수 있다. 가능한 한
가장 부드러운 연필(2B-10B)을 사용하라.
그래야 색을 섞기 좋다. 단단한 연필(2H-
10H)로는 명암을 넣기가 어렵다.

광원

그리고자 하는 대상을 관찰한다. 주 광원의
방향에 주목하자. 빛이 비치는 방향과
그 빛이 대상을 비추는 방식이 드로잉의
모든 요소를 결정한다.
광원과 멀리 떨어질수록 어둡게 표현한다.

가장 밝은 부분은 빛과 가장 가까운 부분이고,
가장 어두운 부분은 빛과 가장 먼 부분이다.
유난히 환하게 빛나거나 빛이 독특하게
반사되는 부분이 있는지 확인하자.
여기가 가장 밝은 부분인 경우가 많다.
광원이 있으면 반드시 그림자가 존재한다.
그림자의 농도에 따라 사실적인
그림이 나오므로 밝은 부분뿐
아니라 어두운 부분도 잊지
말자.

밑줄 긋기

레오나르도 다 빈치는 빛과
그림자에 대해 '마치 연기처럼
경계가 나뉘지 않도록' 섞여야
한다고 쓴 적이 있다. 이 시적인
묘사에서 스푸마토(Sfumato)*
라는 용어가 나왔다. 〈모나리자〉
를 보면 알 수 있듯이. 다 빈치는
눈과 입 주변의 부드러운 음영을
통해 사실적인 얼굴을 표현했다.

* 윤곽선을 자연스럽게 번지듯 그리는 명암법.

명암의 기본적인 기법 익히기

빛의 위치를 파악했다면 해칭과 크로스해칭, 휘갈기기, 점 찍기, 문지르기 등
명암을 넣는 기본적인 테크닉 4가지를 시도해보자.

해칭

해칭은 짧고 평행한 선들을 연속적으로 긋는
방식이다. 선의 방향은 대각선, 수직, 수평 모두
가능하지만 반드시 서로 평행해야 한다.

휘갈기기

말 그대로다. 진한 선을 대충 휘갈기며 명암을
넣는 방법이다. 대단한 기교는 아니지만 빠르게
그리고 싶을 때 효과적이다.

점 찍기

작은 점들을 서로 다른 패턴으로 찍어 다양한
명도를 표현하는 방식이다. 점들의 밀도가 높은
부분일수록 어두워진다.

크로스해칭

선들을 X자 형태로 교차시키면서 명암을
표현하는 방법이다. 어두운 부분을 쉽고 빠르게
칠하는 동시에 질감을 표현할 수 있어 유용하다.

회화의 거장 렘브란트는
크로스해칭을 사용해 훌륭한 작품을
많이 남겼다. 그는 이 방법으로 그림에
입체감을 부여했다. 또한 빛과 어둠
사이의 극적인 대비를 표현하는 데도
크로스해칭을 사용했다.

피부의 질감을 표현할 때는 작은
원을 수없이 겹쳐서 그리는 방법을
주로 사용한다. 이 방법을 사용할
때는 선을 연하게 긋는다. 완성 후
명암이 마음에 들지 않으면 언제든
수정할 수 있다.

연필 선택하기

복잡한 명암을 넣을 때는 전문가용 연필을 사용해라.
가능한 한 가장 부드러운 연필(2B-10B)이 색을 섞기 좋다.
단단한 연필(2H-10H)로는 명암을 넣기가 어렵다.

문지르기

연필 자국을 문질러서 번지게 하는 방법이다.
이 방법을 사용하려면 막대기 위에 부드러운
종이를 단단히 감고 양끝을 갈아서 만든
특수한 도구가 필요하다.

점을 연결한다

여기에
소개된 방법들을
익히고 나면 점묘법이라는
기법도 시도해보기 바란다.
작은 점들을 촘촘하게 찍어서
명암을 넣는 방법인데 시간은
오래 걸리지만 훌륭한 결과를
얻을 수 있다.

예술가들의 예술가, 파블로 피카소

세계에서 가장 존경받는 예술가 중 한 명인 파블로 피카소에 대해 짧게 소개하겠다. 2015년 5월, 피카소의 〈알제의 여인들〉(버전 O)은 역사상 가장 비싼 가격에 팔린 그림이 되었다. 낙찰가는 무려 1억 7900만 달러였다! 피카소가 남긴 혁명적인 업적은 더욱 새롭고 대담한 예술의 세계로 우리를 안내했다. 그의 회화와 드로잉은 앞으로도 새로운 세대의 예술가들에게 영감을 줄 것이다.

피카소에 대해 얼마나 알고 있는가?

1 파블로 피카소가 처음 한 말은 피즈(piz)였다고 한다. 연필을 뜻하는 라피즈(lápiz)를 줄인 말이다. 피카소는 미술 신동이라는 소리를 들으며 자랐다.

2 1909년, 피카소는 프랑스의 화가 조르주 브라크와 함께 큐비즘(입체파)이라는 미술 운동을 창시했다.

3 피카소의 〈게르니카〉는 20세기의 가장 중요한 그림 중 하나다. 1937년, 스페인 내전 도중 바스크의 마을 게르니카가 폭격을 당한 후 완성된 이 그림은 현대 전쟁의 파괴적인 실상을 표현하고 있다. 피카소의 가장 유명한 작품이다.

4 피카소의 예술 인생은 특정한 색으로 대표되는 시대들로 나뉜다. 청색 시대(1901~1904)와 장밋빛 시대(1904~1906)가 가장 유명하다.

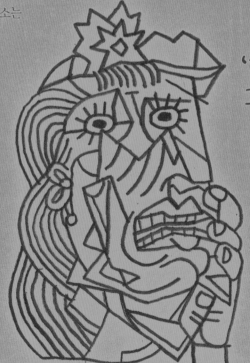

'라파엘로처럼 그리는 데는 4년이 걸렸지만 어린아이처럼 그리는 데는 평생이 걸렸다.'

1937년에 완성된 〈우는 여인〉은 피카소의 뮤즈였던 도라 마르를 그린 작품이다.

picasso

자화상을 반복해 그렸던
빈센트 반 고흐처럼
피카소도 자신의 모습을
그리는 것을 좋아했다.
그는 밖으로 드러나는
인간의 이미지와
주관적으로 형상화된
예술가의 모습을 결합하는
것을 즐겼다.

1903년, 마드리드에서 완성된
〈늙은 기타리스트〉는 피카소의
가장 유명한 그림 중 하나다.
가난한 이들이 겪는 불행에서
영감을 얻은 작품이다.

피카소의 〈평화의 비둘기〉는 1949년
파리에서 열린 만국 평화 회의의 상징으로
채택되었다. 단순하고도 선명한 선으로
그려진 이 작품은 세계에서 가장 유명한
평화의 상징 중 하나다.

피카소가 쓰던 콩팥 모양의 팔레트는 색채의
달인이었던 화가 자신의 상징이자, 이제는 그 자체가
하나의 예술 작품으로 여겨지고 있다. 피카소는 말했다.
'색은 마치 얼굴처럼 감정의 변화를 따라간다. 나란히
놓인 두 개의 색은 왜 노래하는가?'

단순함이 보여주는 것

잭 커비와 같은 만화가들은 슈퍼히어로들을 사실적이고 인간적인 방식으로
표현하는 것으로 유명하다. 하지만 추상은 여기에서
한 발짝 더 나아간다. 추상화는 모든 그림을 기본적인 형태로
단순화하는 미술 기법이다.

> 순수한 드로잉은 추상이다.
> 드로잉과 색은 별개의 것이 아니다.
> 자연의 모든 것에는 색이 있다.
> - 폴 세잔(Paul Cézanne, 화가)

기본으로 돌아가라

추상화(abstraction, 라틴어로 '~로부터 멀어지다'라는 뜻의 abs와
'그리다'라는 뜻의 trahere에서 유래된 단어)란 대상의 복잡한 디테일을
지우고 핵심적인 특징만 남기는 과정을 말한다.
예를 들어 파인애플을 살펴보자.

이미지를 만화화 또는 단순화할 때는 모든 디테일을 지우는 게 아니라
특정한 디테일에만 집중해야 한다. 핵심적인 의미만 남김으로써 사실적인
미술과는 다른 방식으로 그 의미를 강조할 수 있다. 파인애플에서 다른
요소를 모두 제거하고 가장 기본적인 특징만 남기면 털이 달린 머리 부분만
남는다. 이것을 거꾸로 생각하면 사물을 구체화하는 방법을 이해할 수 있다.

1

2

3

4

만화화

예를 들어 추상에서 얼굴은 원 안에 든 점과 선에 지나지 않는다. 하지만 여기에 디테일을 더할수록 점점 복잡해진다. 사실적으로 그려진 얼굴을 보면 우리는 그것을 다른 사람의 얼굴로 인식한다. 하지만 만화 속 얼굴에서는 자신의 모습을 발견한다. 이것이 드로잉의 기본적인 법칙이다.

줄리언 오피

줄리언 오피는 오늘날 가장 유명하고 영향력 있는 예술가 중 한 명이다. 그의 반(半)추상적인 스타일은 밴드 블러의 베스트 앨범 〈Blur: The Best Of〉 커버를 디자인한 것을 계기로 유명해졌다. 오피는 자신의 스타일대로 밴드 멤버 네 명의 이미지를 단순화시켜 표현했다. 검은 윤곽선으로 얼굴을 그리고, 단색으로 채색하며, 디테일을 최소화한다. 눈은 그저 까만 점으로만 표시한다. 때로는 사람의 머리를 하나의 원으로만 나타내고 목이 있어야 할 공간을 비우기도 한다. 그는 이렇게 가장 기본적인 형태로의 환원을 통해 인간 형태의 복잡성을 보여주려고 시도한다.

밑줄 긋기

〈시안화물과 행복(Cyanide & Happiness)〉 같은 현대의 만화들은 줄리언 오피의 스타일에서 한 발짝 더 나아간다. 이런 만화들은 인간을 막대 형태로 단순화시켜서 눈이나 손, 입을 그저 점과 선으로만 표현한다. 그러나 우리는 이들을 살아 있는 사람으로 인식한다.

거장도 초보자도 사용하는 그리드

그리드를 이용하면 스케치북 속에 있는 드로잉의 규모를 키워 더 큰 작품을 만들 수 있다. 다시 베껴 그려야 하는 부담도 가질 필요 없다. 그리드가 알아서 다 해줄 것이다. 동시에 여러분의 그림 실력과 관찰력도 높일 수 있다.

그리드 안에 가두자

그리드법으로 드로잉을 복제하거나 확대하려면 먼저 원본과 같거나 확대된 규모의 그리드를 그려야 한다. 그리고 한 번에 한 칸씩 집중하면서 원본을 베껴 나간다.
이 작업이 끝나면 그리드 선을 지우고 확대된 사이즈의 작품을 마무리한다.
비율은 완벽할 것이다!

밑줄 긋기

그리드법은 수천 년 전, 고대 이집트 시대부터 정확한 비율을 맞추기 위한 방법으로 사용되어 왔다. 위대한 화가 레오나르도 다 빈치도 이 방법을 사용했다. 거장에게도 미술가 지망생에게도 똑같이 유용한 방법이다. 뱅크시 같은 거리 미술가들도 스텐실 기법으로 제작한 작품을 커다란 벽에 맞는 사이즈로 확대하기 위해 그리드 법을 쓴다.

1 드로잉 위에 네 개의 칸으로 이루어진 그리드를 그린다.

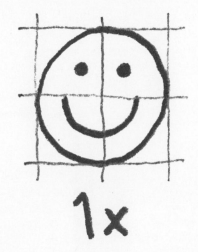

1x

2 웃는 얼굴을 더 크게 그리고 싶지만 비율을 원본과 같게 유지하고 싶다면 한 번에 한 칸을 베끼는 데만 집중할 것.

2x

3

한 칸을 베끼는 게 끝나면 다음 칸으로 넘어간다.

4x

종이 위에 그리드를 그릴 때 샤프펜슬을 사용하면 가늘고 정확한 선을 그릴 수 있다. 드로잉이 완성되었을 때 지울 수 있도록 선은 아주 연하게 긋자.

밑줄 긋기

선의 안쪽뿐 아니라 바깥쪽도 그려라. 바깥쪽의 형태도 안쪽의 형태만큼 중요하다.

- 레온 폴크 스미스 (Leon Polk Smith, 화가)

드로잉의 기본, 원근감과 운동감

원근감과 운동감 표현은 드로잉의 가장 중요하고도 기본적인 원칙들이다.
드로잉을 더욱 발전시키고 싶다면 연필을 들고 다음 내용에 주목하자.

원근법의 종류

선 원근법

대상이 배경 쪽으로 후퇴할수록 크기를
줄이면서 공간감을 전달한다. 전경에 있는
집과 배경에 있는 집이 똑같은 집이라고
해도 우리 눈에는 다른 크기로 보인다.

대기 원근법

멀리 떨어진 물체의 선과 디테일을
흐릿하게 처리함으로써 공간감의 환영을
만든다. 일정 거리 이상 멀어지면 여러
대상이 한 덩어리처럼 흐릿해 보인다.

색채 원근법

배경의 색상을 한두 가지의 색으로만
흐릿하게 표현하여 공간감을 부여한다.

평면 원근법

여러 개의 평면을 겹쳐 공간감을 창조하는
드로잉 방식.

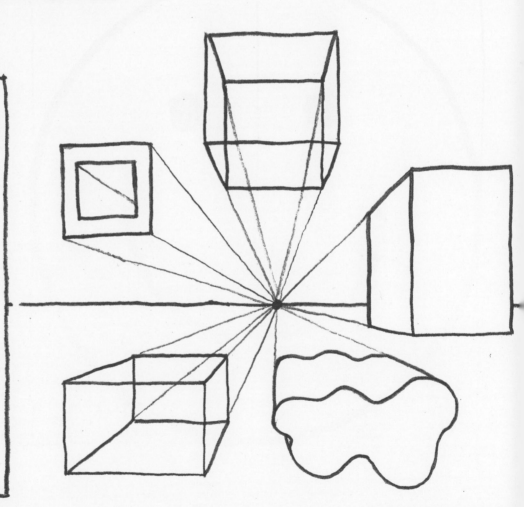

투시도

3차원의 소재를 2차원의 표면 위에 그릴 때 사용하는
방법이다. 대상이 전경에서 멀어질수록 크기가
작아지도록 표현하여 사실적으로 보이게 한다.
후퇴하는 선들을 연장하면 소실점이라는
점 위에서 만나게 된다.
투시도는 다음의 단계에 따라 그린다.

1 그리고 싶은 대상을 그린다.

2 배경에 소실점을 설정한다. 소실점은 어떤 원근법을
선택하느냐에 따라 대상의 위쪽 또는 아래쪽에 위치할 수 있다.

3 대상의 각 모서리에서부터 소실점까지 선을 긋는다.

4 원근법을 익힌 것을 축하한다!

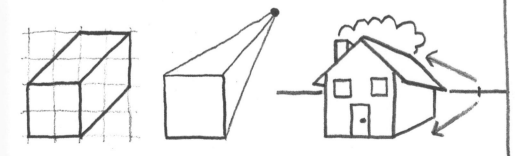

소실점의 수

하나의 소실점을 사용하는
1점 투시법은 주로 실내를 그릴 때
쓰인다. 2점 투시법은 수평선 위에
놓인 두 개의 소실점을 사용한다.
이 방법은 사각형을 육면체로
바꾸는 등 입체감을 표현할 때
유용하다.

운동선

동작선 또는 속도선이라고도 한다. 실제로
움직이는 듯한 느낌을 내기 위해 대상의
뒤쪽에 움직이는 방향과 평행한 방향으로
그려 넣는 가상의 선을 뜻한다. 방향과 힘,
속도를 나타내기 위해 사용되며 일본 만화에서
특히 많이 쓰인다.

선의 가능성은 무한하다

선이란 무엇일까? 기하학적으로는 2개의 점을 연결해주는 것이다. 연필 끝이 한 위치에서 다른 위치로 움직이면서 이어지는 점의 여정이다. 화가인 파울 클레는 '선을 긋는 것은 산책을 하는 것과 같다'고 완벽하게 요약한 바 있다. 여러분도 선을 그릴 때 그 창조적인 권능을 즐기길 바란다. 선이 없다면 A에서 B까지 가는 것이 불가능하기 때문이다. 선은 직선일 수도, 곡선일 수도, 짧을 수도, 길 수도, 굵을 수도, 가늘 수도 있다. 매끈하거나, 거칠거나, 끊어지거나, 불규칙하거나, 진하거나, 연하거나, 번졌거나, 비뚤비뚤할 수도 있다. 선의 가능성은 무한하다.

선의 종류

선에는 실제로 존재하는 선과 표현적인 선 두 가지가 있다. 그리고 이들을 하위범주들로 나눌 수 있다.
선에 대해 더 자세히 알아보자.

1 실제의 선(actual line)은 물리적으로 존재하는 선을 말한다. 예를 들면 도로 위나, 나뭇가지, 전신주 위에 실제로 그려진 선들, 이 종이 위에 인쇄된 글자와 같은 것들이다.

2 윤곽선(contour line)은 사물의 윤곽을 결정한다. 이 책이나 문, 돌 등의 가장자리를 이루는 선이 그 예다. 또한 사물의 윤곽을 결정하면서 네거티브 공간도 만들어낸다. 예를 들면 창틀 사이의 텅 빈 공간 같은 것.

3 표현적인 선(expressive line)은 감정이 부여된 선이다. 이 감정들은 그림 속으로 흡수된다. 날카롭고 각진 선은 분노나 공격적인 느낌을 전달하고, 부드러운 선들은 차분하고 편안한 느낌을 준다.

4 암시적인 선(implied line)은 대상 사이의 공간을 채우는 가상의 선이다. 예를 들면 로맨틱하게 서로를 바라보는 두 사람의 시선을 이어주는 선 같은 것.

5 기하학적인 선(geometric line)은 수학적으로 정확하며 날카롭고 각이 진 선들이다. 자연에서는 찾아볼 수 없고, 건물이나 도구처럼 인간이 만든 것들에서 주로 발견된다. 질서와 조화의 감각을 전달한다.

6 유기적인 선(organic line)은 자연에서 발견할 수 있다. 곡선을 이루며 종종 흐르듯이 보인다. 연못의 물결이나 나뭇가지의 선처럼. 이러한 선은 자연스러움과 편안함의 감각을 전달한다.

7 기술적인 선(descriptive line)은 손글씨나 차트, 도표 등에서 발견된다. 정보를 전달하며, 장식적인 요소로 사용될 수도 있다. 2차원 상의 작품에서 입체감을 표현하는 크로스해칭도 기술적인 선에 속한다.

각각의 선은 서로 다른 방식으로 서로 다른
감정을 일깨운다. 예술가는 자신의 의도와
목적에 따라 효과적인 선의 종류를 선택한다.

분노

차분

선을 쏟아내라

선을 쏟아내라. 실제로 말고
머릿속에서 말이다. 여러분이
그려야 하는 선들의 여정을
상상해보자. 얼마나 많은 선이
필요한가? 하나의 선으로
물 흐르듯 그릴 수 있을까? 아니면
연필을 떼어야 할까? 이런 상상은
드로잉을 할 때마다 선의 중요성에
대해 생각하도록 도와주는 좋은
훈련이 될 것이다.

유머와 패러디의 예술가, 데이비드 슈리글리

그의 드로잉에 관한 14가지

스파이크 밀리건부터 에드워드 리어까지 기이한 영국 예술가들의 계보를 잇는 데이비드 슈리글리는 포스트모던한 작품들로 지난 20년간 영국에서 가장 인기 있는 예술가 중 한 명이 되었다. 그는 조각을 만들고 글을 쓰고 뮤직비디오를 감독한다. 그러나 그를 비난하는 이들이 가장 거슬려하는 것, 그리고 그의 팬들을 가장 크게 웃게 만드는 것은 바로 그의 드로잉이다.

1 단순하고 풍자적이며 만화적인 드로잉들은 인간이 겪는 일상적인 의심과 공포를 보여준다. 이것은 의도적으로 못 그린 그림들이다.

2 그의 드로잉과 글은 무능과 권태로 망가진 일상을 표현한다.

3 현대적 삶의 세속성과 흔히 겪는 부조리에 초점을 맞춘다. 희극과 비극은 같은 사건에 대한 서로 다른 해석일 뿐이다.

4 슈리글리의 스타일은 대충 휘갈긴 선과 쓱쓱 줄을 그어 지운 부분들, 서툴게 그린 인물들로 완성된다.

5 원근감, 비율, 운동감과 같은 전통적인 드로잉의 원칙을 완전히 무시한다.

6 인간의 어리석고 불합리한 면들을 조명한다. 예를 들면 혼란 속에서 질서를 만들려는 무의미한 시도나 끝없는 목록과 규칙, 법에 대한 집착 같은 것들.

7 그는 어떤 것도 두 번 그리지 않는다. 슈리글리의 작품에는 글자를 썼다 지운 부분이나 틀린 글자들이 자주 등장한다.

종이는 가볍지만 잉크는 무겁다

8 말장난은 그의 작품 전체에서 중요한 역할을 한다. 그는 문자와 이미지, 특히 재치 있는 방식으로 결합되거나 병치된 문자와 이미지를 해석하는 방식에 흥미가 있다.

10 박제(剝製) 작품도 무척 유명하다. 〈나는 죽었다(I'm dead)〉에서는 박제된 개가 뒷다리로 서서 '나는 죽었다'라고 쓴 표지판을 들고 있다.

9 비정상적으로 큰 엄지손가락을 치켜올리고 있는 손을 묘사한 슈리글리의 작품 〈아주 좋아(Really Good)〉는 2016년 트래펄가 광장 네 번째 좌대 위에 전시되었다.

12 슈리글리는 이렇게 말했다. '삶에는 유머가 있어야 한다. 그렇지 않으면 삶이라고 할 수 없다.'

11 그는 한 자리에서 최대 50장의 드로잉을 그린다고 한다.

13 슈리글리는 이렇게 주장한다. '나의 드로잉은 미술 학교와 미술 작품을 다루는 진지함에 대한 반발이었다.' 동의하는가?

14 그의 드로잉은 현대 개념 미술의 부조리함에 대한 패러디인가? 아니면 개념 미술의 전형인가? 그건 아무도 알 수 없다. 다만, 그의 작품은 현대 미술계와 비평계에 유머의 중요성을 일깨우고 있다.

검은색 선으로 간단하게 파이프를 그리고 '이것은 아무것도 아니다'라는 문장을 써넣은 이 작품은 르네 마그리트의 유명한 그림 〈이것은 파이프가 아니다〉에 대한 역설적 오마주이다.

슈리글리의 작품들

데이비드 슈리글리의 가장 유명한 작품들을 찾아보자. 그 의미를 알 수 있겠는가?

〈나는 죽었다(I'm Dead)〉, 2010

〈찾습니다(Lost)〉, 1996

〈벨(The Bell)〉, 2007

〈타조(Ostrich)〉, 2009

〈묘비(Gravestone)〉, 2008

〈다 쓰지 못한 편지(Unfinished Letter)〉, 2003

머리카락도 감정을 전달한다

머리카락을 사실적으로 그리는 것은 매우 어렵다. 추상적인 만화를 그릴 생각이
아니라면 말이다. 머리카락은 오랫동안 아름다움의 상징으로 여겨져 왔다. 드로잉에
운동감과 생기를 부여하며, 얼굴 표정만큼이나 중요한 이야기를 전달한다. 복슬복슬한
머리부터 풍성하게 물결치는 머리, 그리스 신화 속 메두사의 뱀들까지, 머리카락은
여러 가지의 형태를 지닐 수 있다. 머리카락을 제대로 그리는 법을 알아보자.

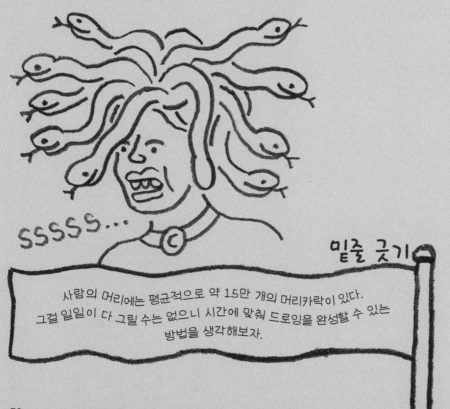

sssss...

밑줄 긋기

사람의 머리에는 평균적으로 약 15만 개의 머리카락이 있다.
그걸 일일이 다 그릴 수는 없으니 시간에 맞춰 드로잉을 완성할 수 있는
방법을 생각해보자.

머리카락 그리는 법

머리의 형태를 간단히 그린다. 어깨까지 그려도
좋다. 이제 그리고 싶은 헤어스타일과 머리카락의
질감, 양감을 떠올리자. 거기에 얼마나 많은 시간을
투자할 지도 생각해둘 것.

1 먼저 가르마 부분을 스케치한다. 머리카락의
형태를 두 부분으로 나눈다.

2 연필을 느슨하게 쥐어라. 손이 흐르는 듯
움직여야 머리카락도 그렇게 그려진다.

3 가는 선으로 그리되 머리카락을 가닥가닥 전부
그리려 애쓸 필요는 없다. 굵은 선으로 그리면
머리카락이 뭉쳐 보인다.

4 필요없는 선들을 지운다.

5 B 연필로 진하게 음영과 질감을 더한다.

6 이제 모자, 밴드, 헤어 타이, 리본 등의 디테일을
더한다.

어떤 머리카락을 그릴까

1. 영감

어떤 머리카락을 그리고 싶은가? 머릿속에 떠오르는 독창적인 스타일? 아니면 친구의 머리와 똑같이 그려볼까? 어디에서 영감을 얻었던 참고할 만한 사진을 곁에 두고 계속 보면서 그리자.

2. 양감

여러분이 그릴 머리카락은 풍성한가, 빈약한가, 자유분방한가, 단정한가, 고정되어 있는가? 부드럽게 늘어지는가? 연필을 들기 전에 머리카락의 종류를 생각하자. 머리가 긴 사람은 실제 키에 2센티미터 정도의 머리 높이(옆머리도 마찬가지다)가 더해진다.

3. 흐름

긴 머리는 마치 물처럼 흐른다. 머리카락의 흐름과 움직임을 고려해야 한다. 머리카락의 기본적인 형태를 잡아두고 시작하되, 연필 선은 느슨하고 단순하게 유지할 것.

4. 명도(어두운 부분, 중간 밝기, 하이라이트)

머리카락 전체의 밝기는 매우 다양하다. 연필을 들기 전에 광원이 어디인지 정하고 그림자와 반사광, 명도를 고려해야 한다. 명도 단계(36쪽 참고)를 설정하자. 어두운 부분부터 음영을 넣으면서 전체적인 그림을 본다. 그 후에 디테일을 더한다.

5. 질감

여러분이 그릴 머리카락은 거친가, 부드러운가? 복슬복슬한가, 납작한가? 한 번에 한 부분씩 작업하면서 만족스럽게 완성되면 다음 부분으로 넘어가자.

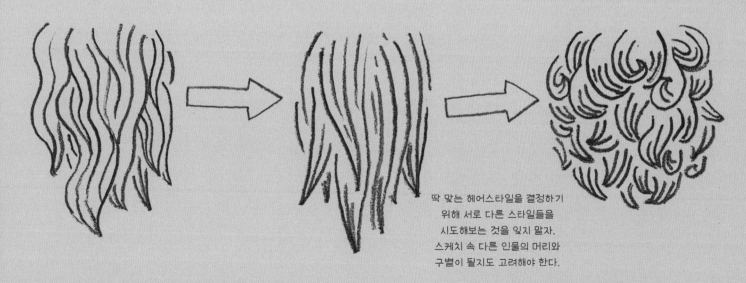

딱 맞는 헤어스타일을 결정하기 위해 서로 다른 스타일들을 시도해보는 것을 잊지 말자. 스케치 속 다른 인물의 머리와 구별이 될지도 고려해야 한다.

알고 보면 놀라운 연필의 세계 #2

연필은 전 세계 사람들이 매일 사용하고 있다. 누군가가 처음으로 연필에 대한 글을 쓴 것은 연필이 대중화되고 몇십 년 후의 일이다. 1565년, 스위스의 콘라트 게스너(Conrad Gessner)는 〈화석에 관한 논문(Treatise on Fossils)〉에서 처음으로 연필에 관해 묘사했다. 짧은 언급에 불과했지만 그의 설명을 통해 그 시대 사람들이 나무를 씌운 흑연 심으로 글씨를 썼다는 사실이 알려졌다.

150억 개의 연필

(매년 전 세계에서 생산되는 연필의 양)

을 차례로 이으면 지구에서 달까지

거리의 7배나 된다!

일반적인 HB 연필에 들어 있는 흑연으로 약 56킬로미터의 선을 끊김 없이 그을 수 있고, 약 4만 5천 자의 글자를 쓸 수 있다고 한다. 물론 누구도 시험해본 적은 없지만 말이다. 프랑스의 베르나르 라시몬(Bernard Lassimone)은 1828년, 최초의 연필깎이를 발명했으며 1847년에는 테리 데 에스트워(Therry des Estwaux)가 좀 더 발전된 기계식 연필깎이를 발명했다.

18세기 프랑스의 연구자들은 최초로 식물의 고무질에서 나오는 천연 고무를 이용해 연필 자국을 지우는 아이디어를 생각해냈다. 오늘날 우리는 이것을 지우개라고 부른다. 그전까지 미술가들은 연필로 그리다 실수를 하면 빵 조각으로 지웠다.

세계에서 가장 큰 연필은 '카스텔 9000'이다. 이 연필은 현재 쿠알라룸푸르 근처에 있는 파버 카스텔 공장에 전시되어 있다. 말레이시아 산 목재와 고분자 소재로 만들어진 이 연필의 높이는 무려 20미터나 된다!

인간의 본질, 해골 그리기

해골은 미술과 미술사에서 중요한 부분을 차지한다. 데미언 허스트의 백만 파운드짜리 다이아몬드 해골 조각부터 멕시코의 축제인 '죽은 자들의 날'의 팝아트적 이미지까지 해골은 피부를 한 꺼풀 벗기면 모든 인간이 동일하게 지니는 본질을 상징한다. 무엇보다도 일단 해골을 제대로 그릴 줄 알면 다음 할로윈에 훌륭한 장식이 될 것이다.

앤디 워홀이 1926년에 그린 팝아트 작품 〈캠벨 수프 캔〉은 음식과 관련된 미술 작품 중 가장 유명한 것 중 하나다. 워홀이 수프 캔을 뮤즈로 선택한 것은 '사람들이 매일 보고, 누구나 쉽게 알아볼 수 있는 무언가'를 불멸의 것으로 만들고 싶었기 때문이다.

해골의 기본적인 형태 그리기

밑줄 긋기

1

타원형으로 기본 형태를 그린다. 그 위에 직사각형을 겹쳐 그린다. 가로로 선을 그어 직사각형을 반으로 나눈다. 이 선과 평행한 또 하나의 선을 아래쪽 근처에 긋고, 이 두 평행선의 중간에 짧은 수평선을 긋는다. 이 짧은 선이 코의 아래쪽이 된다.

2

위 그림과 같이 윤곽선 안에 턱선이 될 두 개의 선을 그려 넣는다.

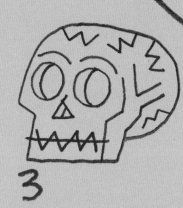

3

코는 삼각형으로, 눈은 두 개의 큰 구멍으로 표현한다. 눈과 코 안에 선을 그려 넣어 입체감을 부여한다. 입에도 표정을 더한다. 나머지 부분을 무늬나 색으로 장식하거나 금이 간 것처럼 선을 그려 넣어도 좋다.

상상 속 음식 그리기

상상 속의 음식을 그리는 일은 너무나 쉽다.

그리고 싶은 음식을
선택한다. 머릿속에서
상상한다.

이 그림들을 보지 않고
음식의 형태를 빠르게
스케치한다.

디테일을 더한다.

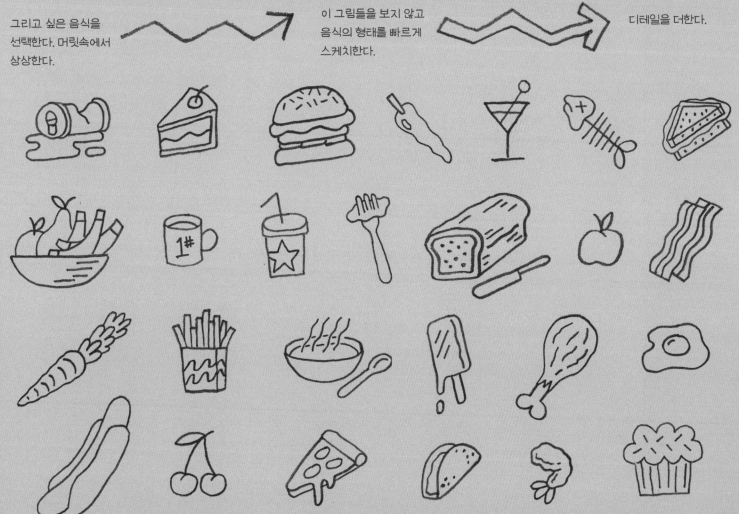

내 맘대로 드로잉 스타일

드로잉 스타일은 여러분이 원하는 대로 선택할 수 있다. 스타일을 택하지 않는 것조차 스타일이 될 수 있다!
하지만 여러 가지 드로잉 스타일을 다양하게 알아둔다면 분명히 도움이 될 것이다. 많이 쓰이는 몇 가지 스타일을 살펴보자.

사실적인 스타일

명암과 질감에 공을 들여 자세하고 사실적으로, 최대한 실제와 가깝게 묘사한다. 포토리얼리즘과 초현실주의는 그림과 사진 사이의 경계를 흐릿하게 만든다.

렘브란트
구스타브 쿠르베
루시안 프로이트

일본 만화 스타일

양식화된 그림체와 화려한 색상, 선정적인 주제, 운동선, 날카로운 모서리와 섬세한 선 등이 특징이다.

히라노 코타
미즈키 시게루
아다치 미츠루

대충 그린 스타일

빠르게 휘갈긴 그림체, 직선과 곡선의 혼합, 디테일의 생략, 서로 겹치는 선 등이 특징이다.

퀸틴 블레이크
키스 해링
피카소

깔끔하고 정확한 스타일

날카로운 선, 90도로 꺾이는 모서리, 디테일의 생략, 절제된 감정이 특징이다.

소울 스타인버그
줄리언 오피
찰스 실러

고전 만화 스타일

둥글둥글한 그림체, 부드러운 모서리와 곡선이 특징이다.

호머 심슨
피터 그리핀
찰리 브라운
프레드 플린스톤
미키 마우스

드로잉 연습

동일한 소재를 (이를 테면 자동차) 여러 가지 스타일로 그려보자. 사용하는 기법뿐 아니라 생각하고 그리는 방식 자체가 어떻게 달라지는지 주목할 것.

추상

추상적 스타일로 작업하는 화가들은 형태와 선, 색, 질감에 집중한다.

유명한 추상 화가
피에트 몬드리안, 조셉 앨버스, 알 헬드

아르누보

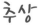

이들은 곡선들로 이루어진 복잡한 패턴으로 표현한 2차원적이면서도 환영적인 그림으로 유명하다.

유명한 아르누보 화가
구스타프 클림트, 오브리 비어즐리, 알폰소 무하

일본 만화

19세기 일본에서 발달한 만화 스타일로, 속도감, 운동선, 날카로운 이목구비가 특징이다.

유명한 일본 만화가
데즈카 오사무, 하세가와 마치코

후기인상주의

후기인상주의자들은 빛과 기하학적 형태에 집중했다.

유명한 후기인상주의 화가
조르주 쇠라, 폴 세잔, 빈센트 반 고흐

사실주의

현실을 그럴 듯하게 재현하고 싶다면 사실주의 스타일을 택하면 된다.

유명한 사실주의 화가
레오나르도 다 빈치, 장 오귀스트 도미니크 앵그르, 윌리엄 베크먼, 스티븐 아셀

초현실주의

순수한 상상에 기초하여 몽환적이다. 어떤 기괴한 소재도 그릴 수 있다!

유명한 초현실주의 화가
살바도르 달리, 마르셀 뒤샹, 이브 탕기

생활 속 예술, 레터링

문자나 숫자로 일러스트레이션을 만드는 과정인 레터링은 그래픽디자인과 미술의 중요한 분야다.
주변을 둘러보자. 책 표지부터 TV 프로그램, 브랜드 로고, 혹은 여러분 자신의 서명까지
어디에서든 다양한 형태의 레터링을 볼 수 있다.

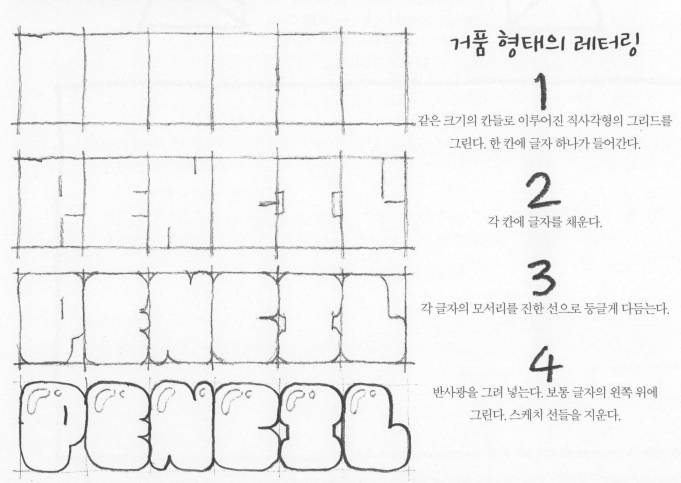

거품 형태의 레터링

1
같은 크기의 칸들로 이루어진 직사각형의 그리드를
그린다. 한 칸에 글자 하나가 들어간다.

2
각 칸에 글자를 채운다.

3
각 글자의 모서리를 진한 선으로 둥글게 다듬는다.

4
반사광을 그려 넣는다. 보통 글자의 왼쪽 위에
그린다. 스케치 선들을 지운다.

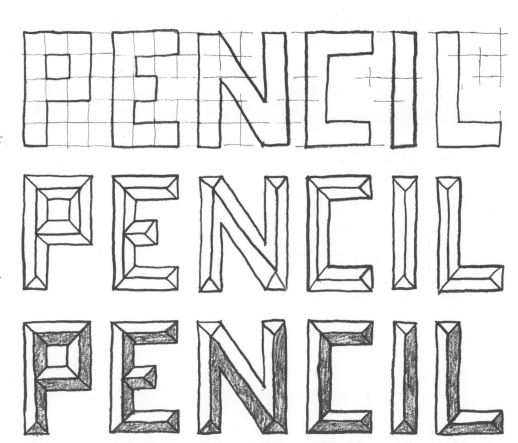

깎은 듯한 형태의 레터링

1

직사각형의 그리드를 그리되, 이번에는 칸을 좀 더 잘게 나눈다. 그리드를 따라 글자들의 윤곽선을 그린다.

2

각 글자 안의 모서리들을 연결해 마치 끌로 깎은 듯한 효과를 낸다. 스케치 선을 지운다.

3

광원 방향의 반대쪽에 음영을 넣는다. 이 예시에서는 빛이 왼쪽 위에서 들어오고 있다.

북스의 서체 분류법

대부분의 글꼴은 기본적으로 네 종류로 나눌 수 있다. 세리프(획의 끝에 짧은 선이 더해진 형태)가 있는 글꼴, 세리프가 없는 글꼴(산세리프체), 손글씨를 흉내낸 글꼴(스크립트체), 장식적인 글꼴.

헬베티카는 그래픽디자인에서 가장 흔히 사용되는 서체이자 가장 널리 쓰이는 산세리프 글꼴이다. 이 글꼴은 1957년, 타이포그래피의 거장인 막스 미딩거가 개발했다.

글자에 감정을 담아보자!

창의력을 일깨워줄 다양한 레터링 스타일을 소개한다. 각각의 차이에 주목하자.
글자 디자인의 목적은 감정적인 반응을 이끌어내기 위한 것이다. 이 글자들을
보면 어떤 감정이 느껴지는가?

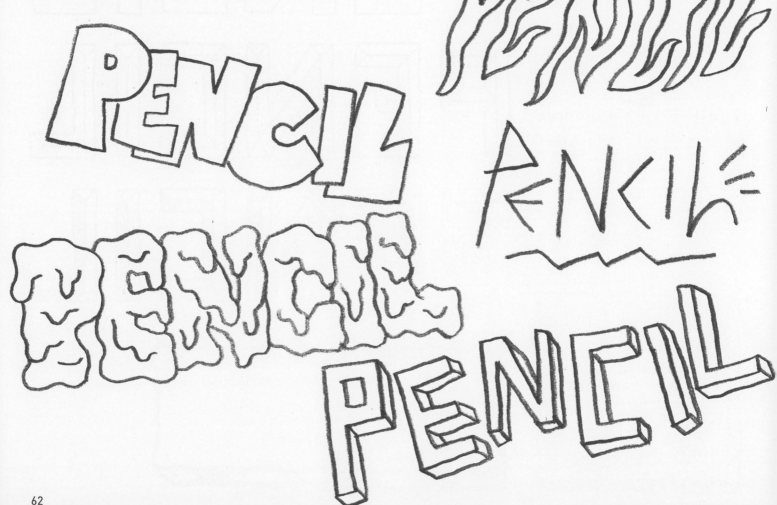

밑줄 긋기

가장 좋아하는 TV 프로그램이나 영화, 밴드의 이름, 책 표지, 또는 브랜드명을 떠올리자. 각각 고유의 레터링이나 로고가 있을 것이다. 〈심슨 가족〉부터 〈섹스앤더시티〉까지, 넷플릭스부터 나이키까지, 각각의 고유하면서도 독특한 레터링들은 이제 문화의 한 부분이 되었다. 모두 똑같은 서체로 쓰여 있다면 지루할 것이다.

창의력을 기르기 위한 연습의 하나로 자신의 브랜드 로고나 본인의 이름을 써보면 어떨까? 자신만의 개성이 드러나야 한다는 점을 기억하자. (예를 들면 부드러운 모서리는 유쾌한 성격, 날카로운 모서리는 진지한 성격을 드러낸다.) 한번 시도해보자!

간단하게 글자 꾸미기

두루마리와 깃발을 그리는 것은 글자 또는 문구를 장식할 수 있는 좋은 방법이다.
그리는 방법도 간단해서 한 번 익혀두면 즐겨 사용하게 될 것이다.

3 선이 꺾이는 부분마다 45도
각도로 '테이블 다리'를 그린다.

깃발 그리기

1 긴 원통형의 깃대를 그린다. 왼쪽에
치우치게 그려야 깃발을 그릴 공간이
생긴다.

4 이 테이블 다리들을 연결하여
입체감을 부여한다. 위쪽의
곡선에 맞춰 그린다.

5 각자의 스타일로 깃발을
채색하고 장식해보자!

2 깃발이 어느 쪽으로 나부끼게
할까? 오른쪽으로 나부낀다면
깃대 오른쪽에 다음과 같은 선을
그린다.

가장 그리기 쉬운 깃발은 일본 국기다. 흰색의 배경 가운데에
커다란 빨간 원을 그리기만 하면 된다. 반면 네팔의 국기는 두 개의
삼각기로 구성된 독특한 형태로 되어 있다.

두루마리 그리기

1 양쪽 끝이 말린 수직선을 다음과 같이 그린다.

2 수평 방향으로 '테이블 다리'를 그린다.

3 오른쪽에 세로 방향으로 선을 그어 두루마리를 완성한다. 끝!

4 두루마리 가장자리가 찢어진 것처럼 표현해서 중세적인 느낌을 줄 수도 있다.

5 빈 공간을 자유롭게 꾸민다.

두루마리 위에 중세 스타일의 글자를 넣고 싶다면 연필 두 개로 쓰는 방법을 시도해보는 것도 색다를 것이다. 두 개의 연필을 검지와 중지 사이에 같이 잡고 평소처럼 글씨를 쓰면 매우 재미있는 모양이 나올 것이다.

색의 과학을 이용한 채색

색연필을 사용하면 스케치를 또 다른 차원으로 발전시킬 수 있지만 그 전에 색의 조합 뒤에 숨은 과학을 이해해야 한다.
머릿속에 있는 색들을 실제로 구현하는 일은 생각보다 어렵다.

색상환을 돌려보자

채색을 하려면 색상환에 익숙해져야 한다.
색상환은 특정한 색들 사이의 관계를 이해할
수 있게 해준다. 먼저 색상이란 색의 속성 중
하나로 빨간색, 초록색 등으로 서로 구별되는
특성을 말한다. 이것은 빛의 파장에 의해
결정되며 빛의 강도나 명도와는 무관하다.

1차색
빨간색, 파란색, 노란색. 이 기본적인
3가지 색에서 모든 색상이 만들어진다.

2차색
보라색, 주황색, 초록색. 2차색은
1차색 2가지를 섞은 것으로
색상환에서 두 1차색 사이에
위치한다.

3차색
다홍색, 귤색, 연두색, 청록색, 남색,
자주색. 3차색은 1차색과 2차색을
혼합한 색이다.

유사색
색상환에서 서로 인접해 있는
3~5가지의 색상. 예를 들면 빨간색,
다홍색, 주황색, 귤색.

보색
색상환에서 정확히 반대편에 위치하는
색상. 예를 들면 빨간색과 초록색,
보라색과 노란색, 파란색과 주황색.

따뜻한 색/차가운 색
따뜻한 색은 색상환의 빨간색부터
연두색까지, 차가운 색은 청록색부터
보라색까지의 색상이다.
나머지 색상(자주색, 초록색)은
따뜻한 색에 가깝게 보인다.

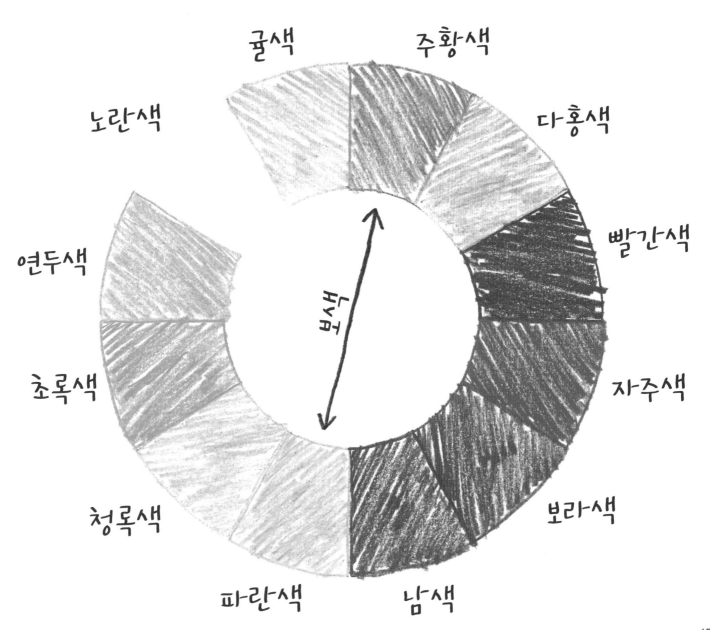

굴색
주황색
노란색
다홍색
연두색
빨간색
초록색
자주색
청록색
보라색
파란색
남색

명도

1차색

빨간색

파란색

노란색

2차색

보라색

초록색

주황색

3차색

자주색

남색

청록색

연두색

귤색

다홍색

스케치를 시작하기 전에 무엇을 그릴지 계획을 짜야 한다. 연필과 달리 색연필은 쉽게 지울 수 없기 때문에 실수하지 않으려면 준비가 필요하다!

기억하자!

보색

파란색

주황색

색연필 획의 방향을
일정하게 유지하도록
주의하자. 너무 많은 선을
서로 다른 방향으로 긋다
보면 스케치를 망칠 수
있다. 물론 그런 스타일을
의도한 것이 아니라면
말이다.

색연필이 대중화된 것은
20세기 초의 일이었다.
오늘날의 색연필은
흑연 대신 색소나 염료를
혼합해 심을 만들며,
수많은 색상으로
생산되어 다양한 용도에
사용되고 있다.

복잡한 스케치를 할 때는
언제나 가장 어두운 색부터
먼저 칠하는 것이 좋다.
그리고 다른 색을 칠할 때
그 색을 기준으로 삼는다.

차가운 색

따뜻한 색

연필로 하는 고전 게임

두 사람이 연필과 종이를 가지고 할 수 있는 고전적인 게임
2가지를 소개한다. 둘 다 치열한 경쟁이 필요하며, 인정하고
싶진 않지만 교육적이기도 하다. 논리와 전략을 활용하는
요령도 알려준다. 목표는 그리드 상에서 상대 전함의
위치를 맞춰서 발포하여 상대편의 배를 모두 침몰시키는
것이다. 잠수함의 무기도 몇 개 그려보자. 상대편의 집중력을 흐트러뜨릴 수 있다.

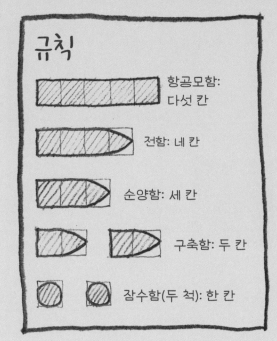

규칙

	항공모함: 다섯 칸
	전함: 네 칸
	순양함: 세 칸
	구축함: 두 칸
	잠수함(두 척): 한 칸

전함 게임 하는 법

1 두 사람이 각각 두 개씩 그리드를 그린다. Y축에는 A부터 H까지, X축에는 1부터 8까지 좌표를 설정한다. 상대편 모르게 자신의 배들(오른쪽의 규칙 참고)을 사이즈에 따라 하나의 그리드(전함 그리드) 위에 배치한다.

2 돌아가면서 상대편의 배를 공격한다. 공격할 때는 A5, B7, 이런 식으로 그리드 상의 위치를 말한다.

3 상대가 공격이 성공했다고 대답할 경우 X를, 실패했다고 대답할 경우 O를 두 번째 그리드(공격 그리드)에 표시한다.

4 상대가 내 배를 공격하면 그 위치를 확인하고 공격에 성공했는지, 실패했는지 대답해준다. 공격을 당한 배는 전함 그리드 위에 X자로 표시한다.

5 상대편이 내 배에 포함된 칸을 전부 맞추면 그 배는 침몰한다. 침몰했다면 어떤 배인지도 알려줘야 한다. 바로 이렇게. '내 전함이 침몰했다!'

6 상대의 배를 먼저 모두 침몰시키는 쪽이 승리한다.

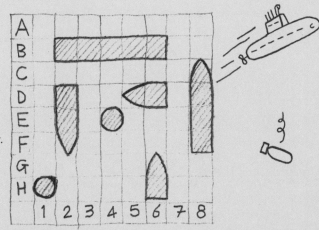

새싹 게임

1960년대 초에 수학자인 존 호턴 콘웨이와 마이클 S. 패터슨이 고안한 이
게임은 연필과 종이를 가지고 하는 고전적인 놀이로, 이기려면 논리와 전략이
필요하다. 목표는 상대가 선을 더 이상 그을 수 없게 만드는 것이다. 선을
마지막으로 긋는 사람이 승자가 된다.

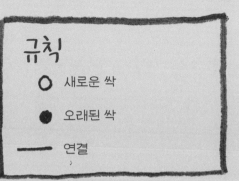

규칙

○ 새로운 싹

● 오래된 싹

── 연결

1 연필과 종이를 준비한다. 검은
점을 두 개 그린다.

2 두 사람이 돌아가면서 두 개의
점을 선으로 연결한다. (시작점으로
다시 돌아오는 선도 좋다) 이때 선
중간에 싹이라는 점을 하나 그린다.
(오래된 싹은 까맣게 칠하고 새로운 싹은
비워둔다) 더 이상 점과 선을 연결할 수
없게 되면 진 것이다.

3 아래의 규칙을 따라야 한다.
마지막으로 선을 긋는 사람이
승자다.

a) 다른 선 위를 가로지르는 선은 그을 수
없다. 이것은 매우 중요한 규칙이다!
선은 직선, 곡선 모두 가능하다.
b) 하나의 점이 세 개 이상의 선과 연결될
수 없다.

현대 미술의 아이콘, 키스 해링

1990년, 젊은 나이에 비극적으로 세상을 떠난 키스 해링은 현대 미술의 아이콘이 되었다. 수많은 위대한 예술가들처럼 그 또한 시대를 앞선 인물이라는 평가를 받는다. 활발하게 활동하며 수많은 작품을 남긴 해링은 앤디 워홀과 함께 마돈나의 결혼식에 참석할 정도로 쿨한 인물이기도 했다! 해링이 위대한 이유를 짚어보면서 지금은 고인이 된 이 그를 기리기로 하자.

'하고 싶은 것이 무엇이든 성공의 비결은 그 꿈을 믿고 자기 자신을 만족시키는 것이다. 다른 사람을 위해 하는 일이어서는 안 된다.'

2 그는 강력한 메시지를 담은 화려한 색상의 그래피티를 그렸다. 뉴욕시의 지하철에서 영감을 얻어 지하철역 안에 하루에 약 40개씩 분필로 그림을 그리곤 했다.

'내가 그림을 몇 점만 그리고 가격을 올렸다면 더 큰돈을 벌 수 있었을 것이다. 나는 고급 미술과 저급 미술 사이의 경계를 무너뜨리고 싶다.'

1 뉴욕에서 활동한 만화가였던 아버지의 작품을 따라 그리면서 그림을 배운 그는 1980년대에 가장 유명한 팝 아티스트이자 그래피티 아티스트 중 한 명이 되었다. 대담한 선과 컬러에 담긴 유쾌함이 그의 작품의 특징이다.

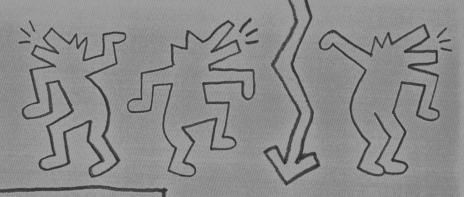

해링에 관해 우리가 아는 몇 가지

3 해링은 순수 미술과 (당시에는 반달리즘이라고만 여겨졌던) 그래피티 사이의 경계를 무너뜨리면서 예술의 정의와 그들 세대에 예술이 갖는 의미를 재정립했다.

4 1986년 베를린 장벽 위에 91.5미터짜리 벽화를 그렸다. 사회 참여 예술의 위대한 성과로 평가받는 작품이다. 이 벽화는 다음날 지워졌다.

'그림의 기본은 선사 시대 이후로 별로 달라지지 않았다. 그림은 인간과 세상을 하나로 묶어주며, 마법 속에서 살아남는다.'

5 해링은 어떤 팬이든 부탁만 하면 그림을 그려주곤 했나! 그렇게 하면 자신의 더 큰 작품들의 가치가 떨어질 거라는 생각은 하지 않았다.

6 임종 전에 그의 가장 유명한 작품 중 하나인 〈빛나는 아기 (The Radiant Baby)〉를 그렸다. 그가 세상에 작별을 고하는 방식이었다.

7 〈춤추는 개(Dancing Dog)〉는 해링이 평생 반복해서 그렸던 모티프였다.

드로잉에 관한 농담들

*'선을 긋다'라는 뜻의 'draw the line'에는 '~를 제한하다'라는 뜻도 있다.

매사에 지나치게 행동하는
화가가 있다던데?
그녀가 선을 긋는 법을 몰랐기
때문이다.

전구를 갈아끼우는 데는 몇 명의
초현실주의자가 필요한가?
두 명. 한 명은 기린을 붙잡고 있고 다른 한
명은 밝은 색의 공구를 욕조 안에 채워야 한다.

미켈란젤로가
천장에게 한 말은?
내가 알아서 할게.
(I got you covered)

*'I got you covered'에는 '내가 너를 덮었다'라는 뜻도 있다.
미켈란젤로는 시스티나 성당의 천장 전체를 그림으로 뒤덮었다.

화가가 치과의사에게
뭐라고 말했을까?
마티스가 아파요.
(Mattisse hurt)

말을 물가로 데려갈
(lead) 수는 있지만
연필은 흑연(lead)
이어야 한다.
-로렐과 하디

*'이끌다, 데리고 가다'라는 뜻의
lead에는 '납, 흑연'이라는 뜻도 있다.

*'Mattisse hurt'라는 문장의 발음이 'My teeth hurt
(이가 아파요)'와 비슷한 것을 이용한 말장난이다.

한 오토바이 운전자가 도로 한가운데
멈춰 서서 다른 차들의 통행을
방해하고 있었다. 바로 앞에는 강
위를 지나는 다리가 있었다. 경찰이
다가가자 운전자가 베레모를 쓰고
스케치북에 뭔가를 미친 듯이
그리고 있는 모습이 보였다. 경찰이
물었다. '대체 뭘 하고 있는 겁니까?'
운전자가 대답했다. '표지판에 강을
그리라고(draw) 쓰여 있잖아요!'

*도개교를 뜻하는
drawbridge에는 '강을
그려라(draw bridge)'
라는 뜻도 있다.

살바도르 달리는 아침을
뭘로 시작했을까?
: '초현실' 한 그릇과 함께.

*surreal(초현실)과 cereal(시리얼)의
발음이 비슷한 것을 이용한 말장난.

화가가 벽에게 뭐라고
말했을까?
한 번만 더 그렇게 금이 가면
석고를 발라 버릴 거야.

'역겹다'의 정의는?
화가가 손톱을 물어뜯는
것을 보는 것.

반 고흐는 왜 화가가
되었을까?
음악을 들을 귀가 없었기
때문에.

화가가 자신의 경쟁자에게
뭐라고 말했을까?

낙서 대결을 신청한다!

*결투를 신청할 때 하는 말인 'I challenge to a duel'에서
duel(결투)을 doodle(낙서)로 바꾼 말장난.

소는 그림을 어디에 걸까?

무우우우지엄

*미술관을 뜻하는 museum의 mu를 영어에서 소의
울음소리를 표현하는 말인 moooo로 바꾼 말장난.

대머리 남자가 머리
위에 토끼를 그린
이유는?

멀리서 보면
머리카락처럼
보이니까!

*머리카락을 뜻하는 hair와 토끼를 뜻하는 hare는 발음이 같다

*'have a brush with the law'는 '법에 저촉되는 행위를
하다'라는 뜻의 관용구다.

감옥 안에서 그림을 그리는
화가가 있다던데?

그에게는 붓과 법이 있었으니까.

(had a brush with the law)

화가가 감옥에 가길
두려워한 이유는?

액자에 갇혀 있었으니까!

*'액자에 넣다'라는 뜻의 frame에는
'누명을 쓰다'라는 뜻도 있다.

화가가 잠자리에
들기 전에
그리는 것은?

커튼!

*'그리다'라는 뜻의 draw에는
'(커튼을) 치다'라는 뜻도 있다.

화가와 복싱 선수가
아기를 낳으면?

무하마드 달리!

*복싱 선수 무하마드 알리와 화가
살바도르 달리의 이름을 합친 것.

결코 행복하지 못한
그림은?

'투덜거리는 리자'

*〈모나리자(Mona Lisa)〉의 Mona를
'투덜거리다'라는 뜻의 Moaning으로
바꾼 말장난.

예술가의 오랜 친구, 스케치북

스케치는 너무나 간단한 미술의 형태여서 종이와 연필만 있다면 바로 시작할 수 있다. 나머지는 상상력에 맡기면 된다.
스케치북은 예술가의 가장 좋은 친구이다. 어딜 가든 스케치북을 지니고 다녀야 한다. 오래전부터 예술가들은
스케치를 안전하게 보관하고, 메모를 하고, 머릿속의 아이디어를 바로 옮겨놓는 용도로 스케치북을 애용했다.
예술가가 되고 싶다면 스케치북을 가지고 다녀라. 어윈 그린버그는 이렇게 말했다. '예술가란 사람이
딸려 있는 스케치북이다.'

스케치북의 규칙

1 마음에 쏙 드는 스케치북을
사자. 그 냄새와 촉감을 즐기자.

2 스케치북을
아끼지 말고 뭐든
쓰고 싶은 대로 쓰자.
필요하다면 규칙을
정해도 좋다. 앞장은
스케치, 뒷장은 목록,
이런 식으로.

3 지저분해지는 것을 걱정하지
말자. 쓱쓱 지우고, 휘갈기고,
포스트잇을 붙이자. 스케치북이
지저분할수록 머릿속은 정리된다!

4 언제든 그리자. 그리고
영감이 이끄는 곳이면
어디든 간다.

5 스크랩북으로 사용하자.
오려낸 기사, 나뭇잎,
광고지, 스티커 등 상상력에
도움이 되는 것이라면 뭐든
끼워 넣는다.

6 여러 가지 도구를
실험해보자. 물론 주
무기는 연필이겠지만 다른
도구들을 사용해도 좋다.
스케치북을 다양한 재료의
시험장으로 만들 것.

스케치북을 가지고 다녀야 하는 5가지 이유

1. 연습

그림은 기술이다. 머릿속에 처음 떠올린 것과 같은 이미지를 그릴 수 있으려면 이 기술을 발전시켜야 한다. 스케치북은 가장 좋은 연습장이다. 연습은 그림 실력을 향상시켜 줄 것이다.

2. 기록

정말 좋은 아이디어가 떠올랐는데 잊어버린다면 그것만큼 속상한 일이 없다. 스케치북을 가지고 다니면서 아이디어가 떠오를 때마다 바로 적자. 훌륭한 아이디어로 이어질 수도 있다. 잡지를 보다가 마음에 드는 색이나 일러스트레이션을 발견하면 찢어서 붙여도 좋다.

3. 실험

새로운 스케치 스타일, 재료 또는 도구를 시험해보자. 유명한 작품을 베껴보거나 몇 시간씩 간단한 낙서를 해도 좋다. 스케치북은 실험을 하기에 가장 좋은 장소다.

4. 발전 과정의 기록

스케치북은 스타일과 기술이 발전해가는 과정을 기록한다. 몇 주, 몇 달, 혹은 몇 년에 걸쳐 발전해온 과정을 남길 수 있다. 오래된 스케치북을 들춰 보면 자신이 얼마나 발전했는지 느끼거나 얼마나 변한 것이 없는지 깨닫는다. 스케치북은 거짓말을 하지 않는다!

5. 명상

낙서, 분노의 배출, 창의적 표현 등등 뭘 하든 스케치는 스트레스를 풀고 복잡한 머릿속을 정리하고 내면을 가라앉힌다. 앤디 워홀, 클로드 모네, 프리다 칼로, 존 레논, 마르크 샤갈, 파블로 피카소 등 수많은 예술가들이 자신을 표현하는 수단으로서 스케치북을 지니고 다녔다.

·스케치북에는 규칙이 없어야 한다.·

-마릴린 파트리지오 (Marilyn Patrizio, 화가)

밑줄 긋기

스케치북을 침대 옆에 항상 두면서 꿈을 그리고 기록해두자. 한밤중에 잠에서 깨어나 영감을 얻었거나 잠이 들기 전 아이디어가 떠오를 때 손이 닿는 거리에 스케치북이 있으면 그 아이디어를 놓치지 않을 수 있다. 레오나르도 다 빈치가 남긴 회화는 몇 점밖에 안 되지만, 오늘날 우리가 그를 잘 알고 존경하게 된 것은 그가 스케치북 속에 기록한 아이디어들 때문이다.

낙서의 과학

누군가를 기다리고 있거나 천천히 달리는 열차 안에서 달리 할 일이 없을 때, 그리고 가진 것이 연필과 노트뿐일 때 우리는 낙서를 하곤 한다. 어떤 낙서를 하느냐에 따라 성격과 기분을 파악할 수도 있다면?

연필을 깎는 꿈은 좀 더 유연해져야 한다는 뜻이다. 꿈에서 연필을 보는 것은 어떤 관계가 오래가지 못할 수도 있음을 의미한다.

낙서란?

낙서는 그것이 형태든, 무늬든, 그림이든, 휘갈겨 쓴 글씨든, 집중하지 않은 편안한 상태에서 그리는 모든 것을 뜻한다.

낙서를 통해 알 수 있는 것들

얼굴

낙서 속 얼굴 표정은 기분을 알려준다. 부드럽고 둥근 얼굴을 그렸다면 사람들을 긍정적으로 바라보거나 지금 기분이 좋다는 뜻이다. 반대로 기이하거나 보기 싫은 얼굴을 그렸다면 분명히 부정적인 심리 상태일 것이다. 우스꽝스러운 얼굴을 그린다면 궁핍한 상태를, 반면 옆얼굴을 그리면 내성적이라는 뜻이다.

꽃

부드럽고 둥근 꽃잎들이 중앙을 감싸고 있는 꽃을 그렸다면 친절하고 다정한 사람일 것이다. 떨어지는 꽃잎들을 그렸다면 마음을 무겁게 하는 걱정이 있다는 뜻이다.

하트

당연히 낭만적인 의미다. 하트를 그린다는 것은 사랑에 빠져 있다는 뜻이다!

계단이나 사다리

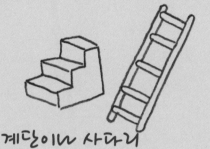

계단 또는 사다리를 그리는 것은 인생에서 더 위로 올라가고 싶은 열망을 의미한다. 중요한 할 일이나 과제가 있음을 암시하기도 한다.

배와 비행기

어떤 형태든 이동 수단을 그리는 것은 현재 상황에서 탈출하고 싶은 욕망을 나타낸다.

집

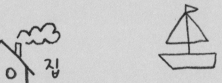

깔끔하게 그린 집은 안정된 가정생활을 의미한다. 엉망으로 그려진 집은 가정의 불행을 암시한다.

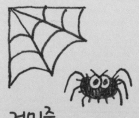

거미줄

거미줄 같은 복잡한
낙서를 하는 것은
갇혀 있는 듯한
기분을 나타낸다.

이름이나 이니셜

낙서할 때 이름이나 이니셜을
쓰는 사람은 관심 받는 것을
즐기는 사람인 경우가 많다.

별

성공을 꿈꾸는 사람들은 습관적으로
별을 그린다. 작은 별들을 많이 그리는
것은 긍정적이라는 뜻이다. 크고
화려한 별 하나를 그리는
것은 목표가 있음을
의미한다.

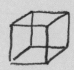

사각형이나 육면체

상자 그림은 상황을 통제하고 싶은
욕망과 어떤 문제를 심각하게
고려하고 있다는 사실을 의미한다.
특히 육면체를 그린다는 것은
어려운 상황에 잘 대처할 수 있는
매우 능률적이고 분석적인
사람임을 보여준다.

지그재그

부드럽게 흐르는 곡선들로
이루어진 무늬는 자신의 문제에도
그런 식으로 접근한다는 뜻이다.
지그재그 형태나 직선들로
이루어진 각진 무늬들은 활기찬
사고와 빠르게 발전하려는 욕망을
드러낸다.

막대 인간

막대 형태의 인간을 그리는 사람은 자신의
감정을 통제할 수 있고 삶의 목표에 대한
집중력이 강하다. 보통 큰 성공을 거둔
사람들이 이런 낙서를 많이 한다.

우리는 지루하거나 스트레스를 받을 때
낙서를 하는 경향이 있다. 그렇기 때문에
반쯤 무의식 상태에서 뭔가를 그리는 경우가
대부분이다. 따라서 내면에 가진 생각이
종이 위에 드러나게 된다.

-루스 로스트런, 영국 필적학 연구소

밑줄 긋기

낙서를 하는 방식도 숨겨진 의도를
드러낸다. 애정과 관심을 갈구하는
감정적인 사람들은 둥근 형태와 곡선을
사용한다. 현실적이고 실리적인 사람들은
직선과 사각형을 주로 사용하는 경향이
있다. 야심찬 사람들은 코너와 지그재그,
삼각형을 사용하고 우유부단한 사람들은
흐릿하고 불완전한 선을 사용한다.
외향적인 사람들은 그림을 크게 그리는
반면 내향적인 사람들은 작은 그림을
그린다.

지루할 때면 슈퍼S를 그려보자

'슈퍼S'는 어릴 때 누구나 그려본 적 있는 유명한 낙서다. 지루할 때면 14개의 선을 이어 만드는 이 S자를 무의식적으로 그리곤 했다.

1980~90년대에는 학생들이 슈퍼S를 그리는 것을 금지한 학교가 많았다. 당시 사람들은 이 기호가 갱 문화와 관련이 있거나, 수업에 방해가 된다고 믿었다.

기원

많은 예술가들은 슈퍼S의 기원을 알 수 없다고 믿고 있지만 사실 스칼라스틱 북스에서 출판한 퍼즐책에 처음 등장했다. 이 책에는 세 개의 수직선 두 줄을 제시하고 여기에 8개의 직선을 더해 S자를 만들어보라는 퍼즐 문제가 실려 있었다. 언뜻 생각하면 쉬울 것 같지만 그렇지 않다. 지금 바로 해보자. 컨닝은 금지다!

그리는 법

슈퍼S가 유명해진 것은 이것이 매우 단순한 퍼즐이기 때문이다. 14개의 선으로 S자를 그릴 수 있다니? 그 방법을 소개한다.

1 세 개의 평행선을 그린다.

2 그 아래에 다시 세 개의 평행선을 그린다.

3 각 선들을 서로 연결한다. 커다란 S자 모양이 되기 시작한다.

4 선을 더 연결해 글자를 완성한다.

일단 퍼즐을 풀고 나면 이 모양을 끊임없이 그리게 될 것이다. 삼차원 육면체를 그리는 법을 알고 나면 계속 그리게 되듯이 말이다.

SCHOOL SUCKS

역사 속 낙서, 킬로이

어릴 때 어딜 가든 '누구누구(이름은 무엇이든 상관없다) 다녀감'이라는
낙서를 했던 것을 기억할 것이다. 놀랍게도 이 유명한 낙서의 기원은
아주 오래전으로 거슬러 올라간다.

'킬로이 다녀감'이라는 말과 함께 담장 위로 훔쳐보는 얼굴을 그린
그림은 2차 세계 대전 당시 유럽에서 미군들이 여기저기 휘갈기던
낙서였다. 킬로이가 눈에 띄면 미군과 연합군이 왔으니 이제
안전하다는 뜻이었다. 전쟁 당시 미군이 가는 곳은 어디든 킬로이의
얼굴이 눈에 띄었기 때문에 그를 잡아오라는 아돌프 히틀러의 명령이
있다는 소문까지 돌았다.

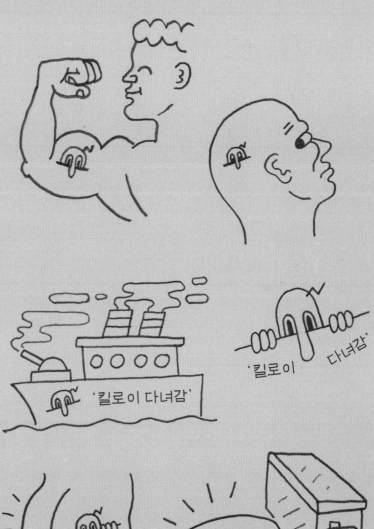

킬로이 그리는 법

1
짧은 직선을 긋고 그
옆에 세 개의 타원형을
그린다.

2
약간의 간격을 두고
다시 세 개의 타원형과
짧은 직선을 긋는다.

3
띄워둔 간격에
반쪽짜리 타원형을
그린다.

4
눈이 될 두 개의 점과
코를 그리고 벽을 마저
이어 그린다.

5
마지막으로 그 옆에
'(여러분의 이름)
다녀감'이라고 쓴다.

6
어디에든 이 낙서를
한다!

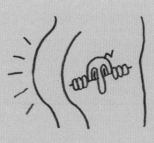

'킬로이 다녀감'

순식간에 개 그리는 법

스쿠비부터 스누피까지, 플루토부터 크립토까지 개는 다양한 모습으로 미술에 자신의 흔적을 남겨왔다.
단순하지만 그럴듯해 보이도록 개를 그리는 방법을 소개한다.

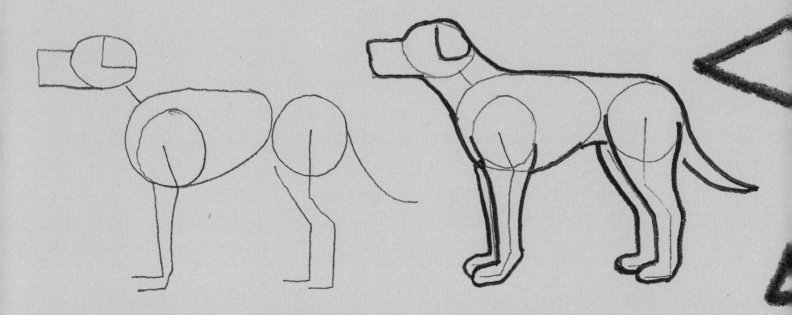

1 개의 종류와 크기, 빛의 방향, 움직임 등 전체적인 모습을 구상한다. 여기서는 서 있는 개의 모습을 간단하게 그려보겠다. 형태에 대해 배운대로 (32쪽 참고) 개의 몸과 자세를 연하게 스케치한다. 이것이 그림의 뼈대가 된다.

2 좀 더 진한 선으로 디테일을 더한다. 곡선을 이루는 부분에 주의한다.

밑줄 긋기

프리다 칼로, 에드바르트 몽크, 루시안 프로이트, 키스 해링, 찰스 슐츠, 앤디 워홀, 노먼 록웰, 데이비드 호크니 등 수많은 유명 화가들이 자신이 기르는 개를 뮤즈로 삼은 것으로 유명하다. 개를 그린 그림 중 가장 유명한 작품 중 하나는 파블로 피카소가 자신이 사랑하는 닥스훈트 종 럼프를 그린 드로잉일 것이다. 피카소는 가장 가까운 벗이었던 럼프에 대해 이렇게 썼다. '럼프는 개가 아니라 작은 사람이다.' 이 개는 피카소가 죽기 열흘 전에 세상을 떠났다.

3 얼굴을 자세히 그린다. 바닥에 뼈다귀나 막대기를 그려 넣어도 좋다.

수염이 포인트! 고양이 그리는 법

고양이는 지구상에서 가장 게으른 동물 중 하나지만 초상화를 그리는 동안에는 한시도 가만 있지 못하는 것으로 악명 높다. 하지만 고맙게도 다음의 자세를 취하고 있을 때는 그리기가 쉽다.

고양이가 그린
그림을 뭐라고 할까?

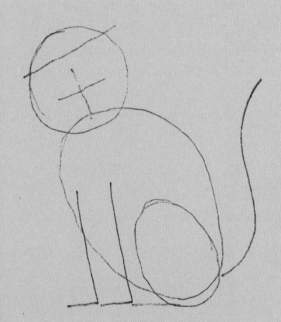

1 먼저 얼굴이 될 원을 하나 그린다. 다음에는 몸통이 될 2개의 원을 그린다. 그리고 앞다리가 될 2개의 수직선을 아래쪽에 긋는다. 꼬리의 위치는 선 하나로 표시한다.

2 윤곽선이 완성되면 스케치 선을 지운다. 이번에는 머리와 몸통 주변에 그리고 싶은 형태로 좀 더 진한 윤곽선을 그린다. 앞다리와 꼬리의 모양을 잡는다.

초상화를 뜻하는 portrait의 por를 동물의
앞발을 뜻하는 paw로 바꾼 말장난.

paw-trait

3 이제 고양이의 얼굴을 그린다. 단순하게든
복잡하게든 각자 원하는 방식대로 눈, 코, 입을
그린다. 단, 수염을 그리는 것을 잊지 말 것.

야옹!

밑줄 긋기

루이스 웨인은 가장 이상한 고양이
그림들을 그린 화가일 것이다.
그는 20세기 초에 눈이 크고
의인화된 고양이들을 주로 그렸다.
『우주 전쟁』의 작가 허버트 조지
웰스는 웨인에 대해 이렇게
말했다. '그는 고양이를 자신만의
것으로 만들었고 고양이의 스타일,
고양이의 사회, 고양이의 세계
자체를 새롭게 창조했다. 루이스
웨인의 고양이를 닮지 않은 영국
고양이는 <u>스스로를 부끄럽게</u>
<u>여길 것이다.</u>'

눈과 손의 협업, 한붓그리기

한붓그리기는 모두가 잘 알고 있듯이 종이에서 연필을 한 번도 떼지 않고 그리는 방법이다. 일단 방법을 알면 생각보다 많은 것을 그릴 수 있다. 목표는 연필을 한 번도 떼지 않고 복잡한 그림을 완성하는 것이다.

연필과 종이를 준비한다. 하트 모양부터 시작해보자.

눈을 한 번에 그릴 수 있을까?

그렇다면 안경은?

주먹은?

모두 성공했다면 좀 더 어려운 문제에 도전해보자. 이제 총과 물병, 텐트를 한 번에 그릴 것이다. 자, 시작!

한붓그리기에는 집중력뿐 아니라 눈과 손의 협응력이 필요하다. 오퍼레이션 (operation) 같은 보드 게임을 할 때와 비슷하다.

성공했다고?
훌륭하다. 이번에는
전문가용 문제다. 사람의
머리와 손과 꽃과 와인 잔을
과연 한 번에 이어서
그릴 수 있을까?

밑줄 긋기

한붓그리기가 엄청난 인기를 끌게 된 것은
1960년대 초에 앙드레 카사네가 아동용 장난감인
에치 어 스케치(Etch A Sketch)를 개발하고나서
였다. 오늘날에도 여전히 팔리고 있는 이 장난감은
오락성과 예술성을 동시에 지니고 있어 미술가
지망생들의 친구이자 아이들의 심심함을 달래주는
도구가 되어주고 있다. 이 장난감은 무려
1억 개 넘게 팔렸다.

자 없이 직선 긋기

1 종이 위에서 직선의 시작점이 될 곳에 점을 찍는다.

2 직선의 끝이 될 곳에 또 다른 점을 찍는다.

3 이제 시작점 위에 연필을 올린다. 여기에서부터 직선을 그을 것이다.

4 끝점에 눈을 고정시킨다. 절대로 눈을 떼면 안 된다!

5 선을 긋기 시작한다. 끝점에 닿을 때까지 멈추지 말 것. 끝점에서 절대 눈을 떼면 안 된다!

6 축하한다! 여러분은 방금 자 없이 직선을 긋는 데 성공했다.

완벽한 원 그리기

상상해보자. 홀로 숲에 갇혀 있고 구해줄 사람은 아무도 없다. 그리고 반드시 완벽한 원을 그려야만 빠져나갈 수 있다면? 걱정하지 마라. 연필만 있다면 불가능이란 없으니까!

2
종이 위에 연필을 45도 각도로 세운다. 원의 크기는 여러분이 연필을 어디에 대느냐에 달려 있다.

1
종이를 엄지손가락으로 누른다.

3
연필은 그대로 두고 종이를 돌린다.

연필과 친구들

연필과 종이 몇 장만 있다면 불가능한 것은 없다.
하지만 더 훌륭한 그림을 그리고 싶다면 몇 가지
유용한 도구를 마련하는 것이 도움이 될 것이다.

스케치 도구들

스케치에 필요한 거의 모든 도구들이 이곳에 있다. 스케치의
가장 좋은 점 중 하나는 준비물이 별로 필요하지 않다는
것이다. 이 목록에는 연필이 빠져 있다.
연필은 당연히 가지고 있을 테니까!

- 고무 지우개
- 미술용 지우개
- 퍼티 지우개
 - -더 깔끔하게 사용할 수 있다
- 플라스틱 지우개
- 연필형 지우개
- 각도기
 - -곡선을 그릴 때 사용한다
- 컴퍼스
- 자와 삼각자
 - -직선을 그을 때 꼭 필요하다
- 연필깎기
- 분필
- 종이

인생은 지우개 없이
그리는 그림과 같다.

- 존 W. 가드너
(John Gardner, 소설가)

온갖 도구들이 책상 위에 굴러다니게
하지 말고 유리병을 하나 구해서 그 안에
모두 모아두자!

물론 조명도 필요하다. 어둠 속에서 그릴
순 없으니까.

초보도 할 수 있다! 연필 돌리기

누군가 한 손으로 연필을 돌리는 걸 보면서 부러워해본 적 있을 것이다.
이제 여러분도 할 수 있다. 다음의 방법을 차례대로 따라해보자.

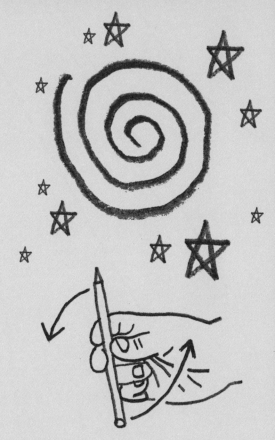

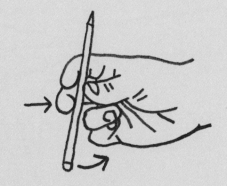

1 많이 쓰는 손의 검지와 중지, 엄지로
연필을 쥔다. 검지와 중지의 간격은 엄지의
너비 정도. 몇 번 해보면서 어느 부분을 잡는
게 편한지 알아보자. 어떤 사람은 무게 중심에
가까운 중간 부분을 잡는 것을, 어떤 사람은
연필 끝을 잡는 것을 선호한다.

2 총의 방아쇠를 당기듯이 중지를 안쪽으로
당기거나 튕긴다. 이렇게 하면 연필이 엄지
주위로 회전하게 된다. 이게 잘 안 되면 쥐고
있는 모양을 다시 살펴보자. 중지와 엄지가
너무 가까워서는 안 된다.

3 엄지 주위로 연필이 회전하는 것을 돕기
위해 손목도 함께 돌려보자. 초보자들은
연필을 완전히 한 바퀴 돌리는 데 어려움을
느낀다. 중지를 당길 때 손목도 함께 돌려주면
(마치 문 손잡이를 돌리듯) 도움이 된다.

영화 속의 펜 돌리기

펜을 돌리는 장면 중 가장 유명한 것은 아마도 〈007 골든 아이〉에서 사악한 컴퓨터 과학자 보리스가 집중하기 위해 볼펜을 돌리며 딸깍이는 장면일 것이다. 보리스는 007의 볼펜 폭탄을 손에 넣었다가 펜뿐 아니라 세계 정복의 꿈까지 날려버리고 만다.

밑줄 긋기

연필 돌리기는 컨택트 저글링의 한 종류다. 썸어라운드, 핑거패스, 소닉, 차지 등의 간단한 기술을 익히고 나면 그 다음에는 더욱 어려운 기술들을 연마할 수 있다. 와이퍼, 쉐도우, 하이 투아, 펀 뉴, 컨티뉴어스 버스트, 팜스핀 등 이름도 멋있는 다양한 기술들이 많이 있다.

4 연필을 돌릴 때 다른 손가락이 방해가 되어서는 안 된다. 검지와 중지는 안으로 접어서 엄지손가락 관절 아래에 둔다.

5 이제 가장 중요한 부분이다. 바로 연필을 잡는 것. 연필 돌리기의 가장 멋진 점은 이것을 몇 번이고 반복할 수 있다는 것이다. 그러려면 돌리던 연필을 잡을 수 있어야 한다.

연습 또 연습!

모든 손재주가 다 그러하듯 잘하려면 연습이 필요하다. 주로 쓰는 손으로 연필을 돌릴 수 있게 되면 반대편 손으로도 연습해보자.

힘 조절이 필요하다

중지를 방아쇠처럼 당길 때 힘을 너무 많이 주면 연필이 엉뚱한 방향으로 튀어나갈 수 있다. 반면 힘을 너무 적게 주면 연필이 엄지 주위를 끝까지 돌지 못한다. 어느 정도의 힘을 줘야 하는지는 연습을 통해 곧 감을 잡을 수 있을 것이다.

플립북 애니메이션 만들기

낙서를 해서 플립북을 만드는 놀이는 이미 유행이 지난 지 오래지만 예전의 기억을 되살려보자. 스마트폰으로 시간을 때우는 것보다는 훨씬 더 창조적인 놀이다. 플립북은 만들기도 쉬운데다 관찰력과 그림 실력, 창의력도 키워준다. 게다가 원하는 것은 무엇이든 그릴 수 있다!

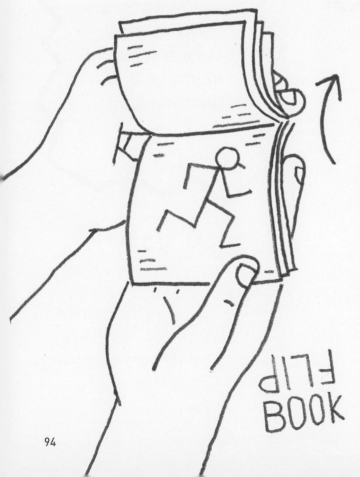

세상에 이런 게 있다니!

우리가 알고 있는 플립북은 1868년에 존 반즈 리넷이라는 영국의 석판 인쇄공이 처음 발명했다. 그는 이것을 '움직이는 그림'이라는 뜻의 키네오그래프(Kineograph)라고 불렀다.

간단한 플립북 만들기

아주 간단한 것부터 만들어보자. 일단 방법을 알고 나면 더 크고 멋진 작품도 만들 수 있다.

1 커다란 포스트잇이나 스케치북의 한 구석을 이용한다.

2 주제나 장면을 먼저 선택한다. 통통 튀는 공을 그려도 좋고 자라나는 꽃도 좋다. 바닥에서 튀는 공은 아주 쉽게 그릴 수 있다. 나중에 사람을 추가하고, 팔다리의 위치를 바꾸면서 움직이게 만들 수도 있다. 잊지 말아야 할 것은 공은 땅 위에 부딪칠 때 모양이 찌그러지고 튀어오를 때 다시 펴진다는 사실이다.

3 만들고 싶은 캐릭터를 결정한다. 막대 인간은 언제나 유쾌한 선택이다. 빨리 그릴 수 있고, 움직이게 만드는 것도 간단하다!

4 종이 아래쪽에 그려라. 위쪽에서 시작할 수도 있지만 자연스러운 애니메이션을 만들기가 어려워진다. 또 앞 장의 그림을 참조하거나 베껴 그리기도 어렵다.

5 아래쪽에 인물이나 사물의 첫 번째 모습을 그린다. 실수하면 지울 수 있도록 연필을 사용한다.

포스트잇은 간단한 플립북을 만들기에 가장 좋은 도구다. 종이가 얇기 때문에 넘기기 쉽고 작아서 쥐기에도 좋다. 플립북의 장 수가 많을수록 움직임이 더 자연스러워진다. 간단한 플립북이라면 초당 세 장 정도면 적당하다. 현대의 영화는 초당 24프레임에서 30프레임으로 제작된다.

처음에는 선을 아주 연하게 긋는다. 밑그림이 거의 다 완성되면 한 번 넘겨보고 결과가 마음에 들면 첫 장으로 돌아가서 선을 진하게 칠한다. 그런 후에 디테일을 추가한다. 뭔가를 추가하면 그걸 모든 페이지에 그려 넣어야 한다는 것을 잊지 말 것!

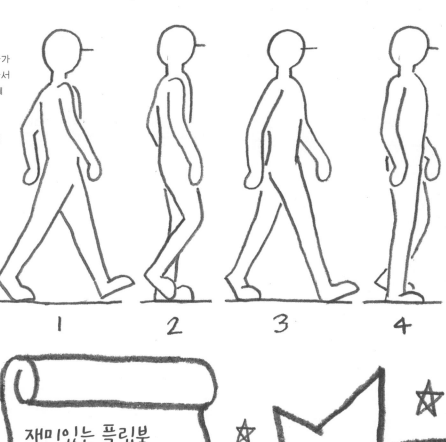

6 다음 장으로 이동한다. 처음 그린 그림이 종이 위로 비쳐야 한다. 선을 너무 연하게 그었다면 조금 진하게 고치자. 다음 장을 그릴 때 따라 그릴 수 있도록 종이 위로 비치는 것이 중요하다.

7 움직이는 것을 만들려면 위치를 조금 변화시켜 그린다.

8 인물이 한 곳에 서 있어야 한다면 앞 장의 그림과 정확히 같은 위치에 겹쳐 그린다.

9 그림 속 변화의 폭이 크면 종이를 넘길 때 움직임이 빠르고 변화의 폭이 작으면 천천히 움직이는 것처럼 보인다. 속도를 조정하는 것은 연습을 할수록 감이 생긴다.

10 그리고자 하는 장면에 도달할 때까지 이 과정을 반복한다.

재미있는 플립북 아이디어

다음의 소재를 이용해보자.

- 총알을 발사하는 총
- 땅에서 자라나는 꽃
- 사과를 천천히 먹는 장면
- 모자를 벗는 사람
- 탄산음료 캔을 따자 터지는 거품

밑줄 긋기

꼭 그림으로 플립북을 만들 필요는 없다. 사진을 이용할 수도 있다.

칸 속의 자유, 만화 그리기

만화책은 21세기 수많은 이야기들의 기초가 되었다. 영화 속의 많은 유명한 캐릭터들이 작은 칸들로 이루어진 만화책 속에서 태어났다.
나만의 만화책을 그려보는 것은 공간과 원근법에 대해 배울 수 있는 아주 좋은 방법이다. 제한된 공간 내에 그림을 그려야 하기 때문이다.

간단한 만화 그리기

세 칸짜리 만화부터 그려보자. 칸에 너무 얽매이지 않아도 된다. 인물들을 자유롭게 칸 안으로, 밖으로, 위로, 아래로 드나들게 해도 좋다.

1 만화로 그리고 싶은 이야기나 농담을 생각해보자. 세 칸짜리 만화가 제일 그리기 쉽다. 이야기를 설정하고, 발전시키고, 핵심적인 대사를 전달하면 된다. 몇 분 정도 아이디어를 떠올려보라. 생각날 때까지 기다리겠다. 그럼 시작!

2 계속 기다리는 중이다.

3 재미있는 소재가 떠올랐나?

4 정말? 다행이다

5 이제 계속해보자. 떠올린 아이디어를 빠르게 그려보자. 그림체나 분위기를 잡는 것뿐 아니라 만화 속 인물의 재미있는 대사와 농담을 넣는 것도 잊지 말자.

6 만화의 크기를 결정한다. 대부분의 신문 연재 만화는 약7.5센티미터 칸 서너 개로 구성된다. 자를 이용해 세 개의 칸을 그려보자.

7 그리기 시작한다. 한 번에 하나의 칸에만 집중하자. 수정이 쉽도록 연한 연필로 그린다. 말풍선이 들어갈 공간을 남겨두는 것을 잊지 말자.

8 만족스럽게 완성이 되면 진한 연필로 선을 덧그리고 채색을 한다.

9 한 발짝 물러서서 내가 그린 작품에 감탄하자!

만화의 종류
만화의 형식에는 3가지가 있다.

한 칸 만화(single frame comic)는 대개 유머러스한 내용을 담고 있고, 시각적인 개그에 의존하며, 한두 줄 정도의 대화로 이루어진다.

코믹 스트립(comic strip)은 주제에 따라 약 3~6칸으로 구성된다.

만화책(comic book)은 좀 더 규모가 큰 형식이다.

만화가는 페이지 전체를 원하는 수의 칸으로 나누어 이야기를 전개시킨다.

칸에 얽매이지 말자
유명한 만화 〈시안화물과 행복〉은 만화의 모든 규칙을 깨부순다. 막대 형태의 인물은 칸에 매달리거나 혹은 밖으로 뛰어나가면서 만화라는 매체에 대한 농담과 조롱을 던진다.

밑줄 긋기
세 칸으로 구성된 '오늘의 유머' 형태는 가장 인기 있는 만화 형식 중 하나다.
1. 배경이나 인물을 소개한다.
2. 농담 또는 메시지를 발전시킨다.
3. 핵심적인 대사 또는 이야기의 클라이맥스를 전달한다. 여러분도 세 칸짜리 만화를 그릴 수 있다.

빌처럼 해라
막대 형태의 사람을 그린 페이스북의 인기 만화 〈빌처럼 해라(Be Like Bill)〉는 온라인 예절과 현대 사회의 에티켓에 대한 재치 있는 조언을 해준다. 독자들에게 '빌처럼 해라'고 충고하는 빌이 처음 온라인에 등장한 것은 2014년이었으며, 현재는 페이스북 상에서 125만 개가 넘는 '좋아요' 수를 자랑한다. '아이디어는 아주 간단해요.' 이 만화의 작가인 유지니우 크로이로투는 말한다. '영리하고 상식이 있고 눈에 거슬리는 짓을 하지 않는 사람이라면 누구든 빌이 될 수 있죠.' 이 만화를 찾아보자!

만화에서 중요한 것은 단지 그림만이 아니다. 글꼴도 중요하다. 좋은 글꼴은 수많은 만화들 사이에서 좀 더 돋보일 수 있게 해준다. 글꼴을 직접 만들거나 원하는 스타일을 찾아서 베끼는 것도 좋다.

삽화의 대가, 퀸틴 블레이크

퀸틴 블레이크는 평범한 드로잉으로 사람들의 사랑을 받는 예술 작품을 창조해내는 대가다.
아이들은 블레이크의 그림을 보며 자랐고, 그는 전설적인 존재가 되었다. 또한 블레이크는
로알드 달이 쓴 많은 동화책에 완벽한 삽화를 그렸다. 전 세계의 예술가 지망생들의 상상력에
불을 붙여 그들이 스케치북을 꺼내들고 연필을 마치 마법사의 지팡이처럼 휘두르도록,
그리고 결국 마법을 부리도록 만들었다.

퀸틴 블레이크에 대해 우리가 아는 것들

1 1932년에 태어난
블레이크는 다섯 살
때부터 그림을
그렸다.

2 그는 케임브리지
대학에서 영문학을
공부한 후 첼시 미술
대학에 입학했다.

3 블레이크가 그린 드로잉이
처음 〈펀치〉지에 실린 것은
그가 16살 때였다. 그때부터
총 80여 명의 작가들이 쓴
300권이 넘는 책의 삽화를
그렸다. 그중에는 자신이 쓴
책도 있었다.

4 블레이크는 1990년,
'일러스트레이터들이 뽑은
일러스트레이터'에
뽑히기도 했다.

5 그는 『안젤리카
할머니의 호주머니』,
『앵무새 열 마리』,
『마놀리아 씨』 등 약
30권의 책을 집필했다.

6 2013년 예술 분야에
공헌한 점을 인정받아
기사 작위를 받았다.

7 그는 용을 그리는 것을 가장
좋아했다. '용은 종이 위에
흥미로운 형태로 배치할 수
있고, 위에 사람들을 태울
수도 있어서 좋다.'

8 '나는 코부터 먼저 그린다. 표정과 동작을 그리기가 가장 어렵기 때문에 코부터 시작해 나머지 부분을 그린다. 내 작업실에는 온통 미완성 상태의 얼굴이나 손, 팔 등이 그려진 종이들이 널려 있다.'

9 그는 처음에 스케치를 할 때는 섬유 촉이 달린 이탈리아산 볼펜을 이용해 '즉흥적으로' 그렸다.

10 블레이크는 초보자들에게 이렇게 충고한다. '최대한 많이 그리십시오. 그러다 보면 자연스럽게 그리는 방법을 발견할 수 있고 거기에서 자신만의 스타일이 생겨날 겁니다.'

11 빠르게 휘갈기듯 그린 특유의 선 드로잉은 누구나 한눈에 알아볼 수 있다. 그는 자신만의 스타일을 발전시키라고 말한다. '이것저것 해보세요!'

12 블레이크는 자신의 책 『달리는 아미티지 부인』에서 여주인공에게 바람에 휘날리는 스카프를 매어 주어 속도감을 느낄 수 있게 했다. '이동, 자유, 탈출이 핵심입니다!'

13 그가 로알드 달의 동화 중에서 가장 즐겁게 삽화를 그렸던 책은 『내 친구 꼬마 거인』이었다.

그리기 캠페인

퀸틴 블레이크는 '그리기 캠페인'이 처음 시작된 2000년부터 이 행사를 후원해왔다. 이 자선 행사의 목적은 한 가지다. 모두가 그림을 그리게 하는 것! 누구도 '난 그림을 못 그려요'라는 말을 하지 않게 되면 이 캠페인도 끝날 것이다. 주최 측은 이렇게 말한다. '그림은 우리가 세상을 이해하고, 생각하고, 느끼며, 아이디어를 표현하고 전달하게 해줍니다. 쉽고 재미있고, 우리의 일상에서 매우 귀중한 활동이죠.'

나는 인물을 그릴 때 명확하게 표현하려고 애쓰면서도 상상의 여지를 완전히 닫아 두지는 않으려고 노력한다, 마치 내가 작가와 독자 사이의 중재자라도 된 것처럼,

연필로 또 뭘 할 수 있지?

연필로 그림만 그릴 수 있는 것은 아니다. 우리의 믿음직한 친구인 연필은 일상에서 매일 마주치는 온갖 불쾌한 상황에서 벗어날 수 있도록 도와주기도 한다. 그렇기 때문에 절대로 다른 사람에게 연필을 빌려주면 안 되는 것이다.(물론 여분의 연필이 많다면 상관없겠지만!) 갑자기 연필이 필요한 상황이 생길 수도 있다.

#1 주사위로 사용한다

보드 게임을 하는 데 주사위가 없다고? 걱정 마라. 연필의 여섯 면에 각각 숫자를 쓰고 주사위 대신 굴리면 된다!

#3 연필 끝을 물속에 담가 두면 더 선명한 선을 그을 수 있다

#4 연필깎이의 성능을 확인해 볼 수 있다!

#2 휴대폰 받침대로 사용한다

스마트폰으로 동영상을 볼 때 계속 손으로 들고 있어야 하는 불편함을 고무줄 몇 개와 연필 4자루면 해결할 수 있다. 연필 3자루의 끝 부분을 고무줄로 연결해 삼각대 모양을 만든다. 단단하게 고정시켜야 한다. 그리고 또 다른 연필을 가로로 눕혀서 대고 양쪽 끝을 고무줄로 고정시킨다. 이 가로로 눕힌 연필 위에 휴대폰을 올려놓으면 짜잔! 완벽한 받침대가 완성됐다.

#5 등을 긁는 데에도 유용하다!

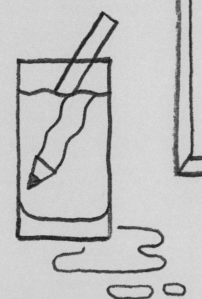

#6 머리끈 대신 활용!

두 자루의 연필을 X자로 교차시켜 둥글게 올린 머리를 고정시킬 수 있다. 멋진 머리 장식이 된다!

#7 지퍼의 윤활제로 쓴다

바지나 재킷, 혹은 가방의 지퍼가 열리지 않으면 정말 짜증이 난다. 이때 연필 끝부분으로 지퍼의 안 열리는 부분을 훑어 주면 금방 지퍼가 열린다! 연필심의 흑연이 윤활제가 되어 주기 때문이다.

#8 새 열쇠를 길들일 때도 좋다

열쇠가 열쇠구멍에 잘 들어가지 않을 때 열쇠를 연필로 문질러보라. 흑연 가루 덕분에 열쇠가 구멍에 부드럽게 들어가게 될 것이다.

#9 살인 무기로도 쓸 수 있다

영화 〈다크 나이트〉에 나오는 조커에게 물어보자. 그 장면 기억하는가?

#10 가상의 드럼 스틱

드럼 연주 흉내를 즐긴다면 연필은 필수!

#11 식물의 상태 점검

화분에 물을 줘야 할지 고민되면 흙 속에 연필을 꽂아본다. 꺼냈을 때 연필이 말라 있다면 물을 주면 된다.

#12 작은 식물의 지지대로 쓴다

연필은 작은 식물이 똑바로 자랄 수 있도록 지탱해 주는 지지대로 쓰기에 딱 좋은 사이즈다. 끈으로 연필과 식물 줄기를 느슨하게 묶어 놓으면 된다. 게다가 화분에 연필을 꽂아 놓으면 파리도 쫓아 준다고 한다!

#13 좀약으로 쓴다

연필을 깎고 남은 부스러기는
좀이 스는 것을 막아주는
효과가 있다. 옷장 아래쪽에
연필 부스러기를 넣은
주머니를 놔두면 점퍼에
구멍이 뚫리는 것을 막을 수
있다.

#14 응급 상황에서 부목으로
사용한다

손가락뼈가 부러졌을 때 연필로 고정시켜
단단히 묶어 두면(너무 꽉 묶으면 안
된다) 고통을 완화하고 손가락이
휘어지는 것을 막아준다.

다음 항목에 해당된다면
당신은 연필 중독자

● 질감을 느끼고 싶어서 토스트에 버터를 손가락으로 바른다.
● 어디든 스케치북을 가지고 다닌다.
● 모임 구석에서 사람들을 그리며 스스로를 '관찰자'라고
 칭한다.
● 손에 항상 연필 자국이 묻어 있다.
● 툭하면 바닥에 떨어진 연필을 밟고 넘어진다.
● 연필로 차를 젓는다.
● 손톱은 단정하고 깔끔하지만 연필 뒤쪽은 하도 물어뜯어서
 엉망이 되어 있다.

#15 흙 묻은 신발을 닦을 때 쓴다

워킹화는 쉽게 흙투성이가 된다. 연필심과
지우개를 사용해서 집에 들어오기 전에 진흙을
털어내라. 그러려면 주머니에 연필을 항상
휴대하고 다녀야 한다.

#16 네일아트의 도구

손톱을 물방울무늬로 칠하고 싶다면 연필과 머리 부분이 평평한 작은 못이 필요하다. 먼저 연필에 달린 지우개에 못을 찔러 넣는다. 그리고 이 못을 매니큐어에 담갔다 빼서 손톱 위에 점을 찍으면 된다. 물방울무늬가 완성될 때까지 이 방법을 반복한다.

여기에 소개된 것 말고 연필로 할 수 있는 일이 뭐가 더 있을까?

#18 고무줄 총의 발사 장치

전 세계 장난꾸러기들에게 필수 도구다!

#17 치약을 끝까지 짜낸다!

거의 다 쓴 치약을 그냥 버리지 말자. 연필을 이용해 치약을 말아올리면 마지막까지 쓸 수 있다.

그림 실력을 늘리는 몇가지 요령

그림도 악기 연주와 마찬가지로 처음에 배울 때는 성공보다 실수를 더 많이 하며 길고도 괴로운 시간을 보내야 한다.
하지만 연습을 할수록 실력은 늘게 되어 있다. 그리고 다음의 규칙만 기억한다면 실수를 점차 줄일 수 있다.

1

연필을 여러 개 사용한다

한 가지 도구만 고수하지 말자. 다른 종류의 연필과 도구를 사용하면 자신도 모르는 사이에 그리는 방식을 바꾸는 데 도움이 될 것이다. 연필의 경도와 진하기도 각각 다르다. (10쪽 참고)

적절한 종이를 쓸 것

4

초보자들이 흔히 하는 실수 중 하나는 그림에 적합하지 않은 종이를 쓰는 것이다. 값싼 프린터용 종이 대신 살짝 질감이 느껴지는 두꺼운 종이를 사용해보면 차이가 느껴질 것이다.

뭐든 하고 싶은 대로!

적절한 기법들을 익히는 것도 좋지만 결국은 자신이 그리고 싶은 것을 그리고, 자신이 보기에 좋은 결과를 얻어야 한다. 모든 것을 원근감 없이 평평하게 그리고 싶다면 그렇게 해도 좋다. 그림 그리기를 즐거운 일로 만드는 것이 중요하다.

종이를 돌려라

직선을 가로로 긋는 것보다는 세로로 긋는 것이 더 쉽다. 필요하다면 종이를 돌려서 그린 후 다시 돌리면 된다. 더 똑바른 선들을 얻을 수 있을 것이다.

비율은 항상 완벽하지 않다

5

완벽한 대칭을 이루는 사물은 없다. 무엇을 보든 비율이 맞지 않는 부분을 찾아내는 연습이 필요하다. 지금 손을 보면서 어떤 부분이 불완전한지 관찰해보자. 이러한 불균형을 포착하면 드로잉은 더욱 사실적이게 된다.

6
악마는 디테일에 있지 않다

많은 초보자들이 처음부터 세부적인 디테일을 표현하려고 한다. 그럴 필요 없다. 먼저 큰 형태를 올바로 그리는 것에 집중하면 나머지는 알아서 따라오게 되어 있다. 온갖 노력을 기울여 디테일을 완성했는데 초기 드로잉의 형태가 잘못됐다는 것을 깨닫는다면 전부 지워야 한다. 디테일은 언제나 마지막에 그린다.

규칙이란 없다

살바도르 달리의 스케치북에서 한 페이지를 가져오자

그는 모든 규칙을 깨부수는 것을 좋아했다!

10

언제나 더 발전할 여지가 있다 8

절대로 자신의 실력이 완벽하다고 자만해서는 안 된다. 아무리 뛰어난 예술가라 해도 반드시 더 발전할 여지가 있다. 끊임없이 새로운 기법과 기술을 익히겠다고 스스로 약속하자. 예술의 세계는 넓다. 언제나 새로운 발견이 기다리고 있다.

7 종이를 꽉 채울 것

일단 드로잉을 시작하면 연필이 아주 살짝이라도 종이의 모든 부분에 닿도록 해야 한다. 사람의 치아나 안구라고 해도 흰 종이 그대로 놔두지 말자. 종이의 어떤 부분도 완전히 흰 상태로 남겨서는 안 된다.

이 점을 기억하자

9

실수를 할 때마다 원하는 목표에 점점 더 가까워진다는 것을. 어떤 결과를 얻든 다 배우는 과정의 일부다. 가끔은 한 발짝 물러서야 두 발짝 나아갈 수 있는 법이다.

예술가가 되려면

1. 지나친 부담을 갖지 말 것.
못 그린다는 생각을 버려라. 오로지 그리는 행위 그 자체를 위해서 그려라.

2. 그림을 잘 보관하자!
좋은 스케치북과 파일을 사서 그림을 종이조각 하나까지 전부 보관한다.

3. 나만의 스타일이 없다고 걱정하지 말자.
그저 자연스럽게 완성된 그림을 받아들이자.

그림을 그리는 작가,
소울 스타인버그

'그림은 종이 위에서 사고하는 방식이다.'

만화가이자 일러스트레이터이자 사상가였던 루마니아 태생의 예술가 소울 스타인버그는 '그림을 그리는 작가'로 존경받았다. 그가 종이에 연필을 갖다 대면 전 세계가 주목했다.

소울 스타인버그에 대해 우리가 알고 있는 것

1 1914년에 태어난 소울 스타인버그는 20세기의 가장 유명한 일러스트레이터 중 한 명이었다.

2 스타인버그는 미술이나 일러스트레이션 교육을 받지 않았다. 그는 건축을 공부했고, 이것이 훗날 그의 작품에 영향을 미쳤다.

3 그는 〈뉴요커〉지에 글을 기고하면서 지적인 유머로 국제적인 명성을 얻었다.

4 〈9번 애비뉴에서 바라본 세상(View of the World from 9th Avenue)〉이라는 작품은 너무 유명한 나머지, 그는 '그 포스터를 그린 사람'으로 알려지게 되었다.

5 스타인버그의 예술은 하나의 카테고리나 운동으로 분류할 수 없다. 그는 여러 가지 서로 다른 스타일의 영향을 받았고 콜라주, 조각, 드로잉 등 온갖 분야를 넘나들었다.

6 스타인버그는 사회에 속한 모든 사람이 가면을 쓴다고 믿었다. 옷과 헤어스타일, 행동 등을 통해 자신만의 페르소나를 만들어낸다고 생각했다. 마치 도시가 건축물로, 국가가 상징과 유명인으로 정체성을 확립하듯이 말이다.

스타인버그의 〈무제(Untitled)〉는 간단한 드로잉처럼 보이지만 기술적으로 뛰어난 잉크 스케치 작품이다. 나선은 아래쪽으로 내려가면서 왼쪽 발과 연결되고 다시 오른쪽 발에서 인물의 옆모습으로 이어지다가 마침내 펜을 쥐고 있는 손에 도달한다. 하나의 선으로 자기 자신을 그리고 있는 화가까지 묘사한 이 스케치는 스타인버그의 예술이 지닌 기본적인 원칙을 보여준다. 그의 주제는 예술가가 예술을 만드는 방식이었다.

거짓말을 하는 사람은 그림을 잘 그릴 수 없다. 진실을 말하는 그림은 자동적으로 좋은 그림이 된다.

— 소울 스타인버그

8 그는 미술계가 온통 대규모의 회화와 화려한 조각들로 넘쳐나던 시대에도 충실히 드로잉에 몰두했다.

7 스타인버그는 손글씨가 그림에서 중요한 역할을 한다고 믿었다. 아무도 알아볼 수 없는 자신만의 서체를 만들기도 했다. 공문서들이 권위를 내세우기 위해 모두 똑같이 진부한 서체를 사용하는 것에 대한 풍자였다.

9 그의 첫 저서인 『모두 하나의 선으로All in a Line』는 자신의 스케치북을 책으로 옮긴 것이었다.

밑줄 긋기

우주 경쟁이 치열하던 1960년대에 NASA의 과학자들은 우주에서 펜을 쓸 수 없다는 사실을 깨달았다. 그들은 우주비행사들이 계산 과정을 적을 수 있는 다른 방법을 개발하려고 애썼다. 수백만 달러의 예산을 들였지만 NASA는 무중력 상태에서 종이 위에 글을 쓸 수 있는 펜을 개발하는 데 실패했다. 그동안 소련의 우주 비행사들은 그냥 연필을 쓰고 있었다고 한다. 이것은 매우 유명한 일화지만 사실 근거는 없다.

연필과 예술,
인생을 말하다 #2

과거와 현재를 통틀어 연필을 사용했던 위인들의 말을 몇 가지 더 소개한다.

훌륭하고 진실된 데생 화가들은
자연이 아니라 머릿속에 새겨진 기억에
따라 그림을 그린다.
-샤를 보들레르(Charles Baudelaire, 시인)

스케치는 아무리 해도 지나치지 않다.
뭐든지 그려라. 그리고 항상
호기심을 잃지 마라.
- 존 싱어 사전트(John Singer Sargent, 화가)

대상의 겉모습에 대한 불확실한 감각만
가지고 있던 사람이 그림을 그리는 행위
자체만으로도 그 구성 요소와 세세한
부분들을 정확히 인식할 수 있게 된다.
-알랭 드 보통(Alain de Botton, 소설가)

드로잉은 체스와 비슷하다.
행동보다 감각이 앞서 나간다.
-데이비드 호크니
(David Hockney, 팝아트 화가)

드로잉은 정직한 예술이다.
속임수라는 것이 있을 수 없다.
좋거나 나쁘거나 둘 중 하나다.
-살바도르 달리(Salvador Dali, 화가)

드로잉은
내가 보는 것이 아니라
내가 다른 사람들에게
보여주는 무언가다.
-에드가 드가(Edgar De gas, 화가)

드로잉은 아무리 많이 해도 지나치지 않다.
-자코포 틴토레토(Jacopo Tintoretto, 화가)

포기하지 마라. 매일 아무리 사소한
것이라도 계속 그려라. 그럴 가치가
분명히 있는 일이며, 나중에 당신에게
커다란 도움이 될 것이다.
-첸니노 첸니니(Cennino Cennini, 화가)

나는 가끔 드로잉보다
즐거운 일은 없다고 생각한다.
-빈센트 반 고흐(Vincent Van Gogh, 화가)

항상 그려야 한다.
연필로 그릴 수 없을 때는
눈으로라도 그려라.
-발튀스(Balthus, 화가)

그려라, 안토니오, 그려.
시간 낭비하지 말고 그려라.
-미켈란젤로(Michelangelo, 화가)

사진은 즉각적인 반응이고,
드로잉은 명상이다.
-앙리 카르티에 브레송
(Henri Cartier-Bresson, 사진작가)

드로잉은 선의 산책이다.
-파울 클레(Paul Klee, 화가)

자주, 닥치는 대로,
끊임없이 그려야만 어느 날 자신이
무언가를 정확하게 그려냈다는 사실을
깨닫고 놀라게 된다.
-카미유 피사로(Camille Pisarro, 화가)

인간은 실수를 하기 마련이지만
연필보다 지우개가 먼저 닳는다면
실수를 너무 많이 하고 있는 것이다.
-조쉬 젠킨스(Josh Jenkins, 풋볼선수)

그림을 그리려면 눈을 감고
노래를 불러야 한다.
-파블로 피카소(Pablo Picasso, 화가)

미술은 도덕과 마찬가지로
어딘가에 선을 긋는 일이다.
-G. K. 체스터튼(G. K. Chesterton, 소설가)

나만의 슈퍼카를 그려보자

근사한 슈퍼카를 모는 것은 인생의 가장 큰 기쁨 중 하나일지도 모른다. 하지만 멋진
자동차를 그리는 일은 더욱 즐겁다! 처음부터 최고 속력을 내지 말고 브레이크를 걸자.
그리고 근사한 자동차 그리기의 기본을 천천히 익혀보자.

경주는 시작됐다!

좀 더 흥미롭게 하기 위해 10분 동안 3종류의
차를 그려보자. 클래식한 빈티지 자동차,
현대적인 슈퍼카, 그리고 아무도 본 적이 없는
진짜 독특한 자동차, 이를 테면 날아다니는
탱크를 닮은 자동차라든가!

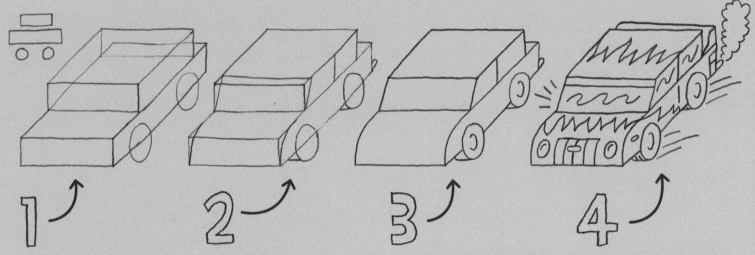

1 3차원 형태 그리는 법을
기억하는지?(32쪽) 먼저 큰
직사각형 위에 작은 직사각형을
올린다. 두 개의 직사각형을
따로따로 그린다. 여기에서는
자동차를 비스듬한 각도에서 본
모습으로 그렸다. 이제 두 개의
바퀴를 그린다.

2 현대적인 슈퍼카를 그리고 싶다면
자동차의 모서리들을 둥글게
다듬는다. 각진 형태를 그대로
놔두면 옛날 자동차 느낌이 난다.

3 드로잉을 마무리한다. 처음의
스케치 선을 지우고 윤곽선을
다듬는다. 비스듬히 기울어진
앞유리 덕분에 색다른 느낌이
더해진 점을 주목하자.

4 디테일을 더한다. 화려한
줄무늬나 로고, 운동선 등
뭐든 원하는 대로 그려 넣는다.

운동선은
드로잉에
속도감을 부여할 수
있는 훌륭한 도구다.

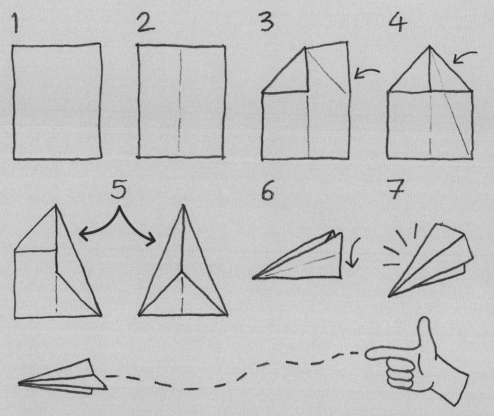

종이비행기 만들기

이 종이비행기는 평범한 종이비행기가 아니다.
완벽하게 날 수 있을 뿐 아니라, 나만의
드로잉으로 다른 비행기들 사이에서도
돋보이게 만들 것이다.

1 A4 용지를 준비한다.

2 반으로 접는다.

3 오른쪽 위 모서리가 가운데의 접힌 자국과
만나도록 접는다.

4 왼쪽 위 모서리도 똑같이 접는다.

5 양쪽 모두 안쪽으로 한번씩 더 접는다

6 뒤로 접어 날개를 만든다. 이제
종이비행기가 완성됐다.

7 항공사 사장이라고 생각하고 연필로
비행기 위에 로고를 그려보자!

극사실주의 미술가 스레판 파브스트의 놀라운 3차원 착시화와 사진처럼
세밀한 초상화는 물리 법칙에 완전히 위배되는 것처럼 보인다.
특히 원근과 명암을 사용해 사물이 마치 종이에서 튀어나온 것처럼 보이게
만드는 방식은 정말 놀랍다! 다양한 연필 테크닉을 이용해 그린 '트롱프뢰유'
('눈속임'이라는 뜻의 프랑스어) 작품들은 그를 유튜브의 스타로 만들었다.
파브스트가 영상으로 촬영하여 자신의 유튜브 채널에 올린 물컵 그림은
정말 믿을 수 없을 정도다. 직접 확인해보기 바란다.

밑줄 긋기

기본에 충실한 자전거 그리기

자전거를 그리는 것은 자전거를 타는 것과 매우 비슷하다. 일단 한번 배우면 절대 잊어버릴 일이 없으니까.
여러분은 아마 간단한 자전거 그림이라면 그저 원 두 개와 몇 개의 선이면 충분하다고 생각할 것이다. 맞다.
하지만 초보자들 사이에서 돋보일 만한 스케치를 하고 싶다면 다음의 단계를 따라해보자.

자전거에 올라타라!

자전거를 그리는 방법에는 만화적으로 그리거나 과학적으로 그리기, 극사실적으로 묘사하기 등
여러 가지가 있다. 자전거는 튜브와 포크, 그리고 바퀴로 구성된다. 언제나처럼 기본에 충실하되
자전거를 어떻게 꾸밀지는 자유다.

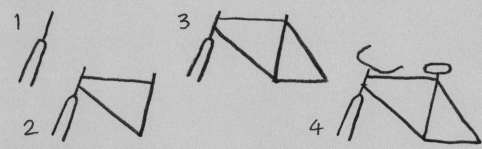

1 처음에는 연하게 앞쪽의 포크와 헤드
튜브(포크와 핸들바를 연결해 주는 부분)를
먼저 그린다. 다른 부분을 그릴 공간을
확보해둘 것. 처음부터 무턱대고 가운데 쪽에
그리지 말고 왼쪽에 치우치게 그린다.

2 탑 튜브와 다운 튜브, 시트 튜브를 그린다.
이 3가지가 이등변 삼각형 형태를 이룬다.

3 시트 스테이와 체인 스테이를 그린다.
이 2가지는 직각삼각형 모양을 이루어야
한다.

4 이제 핸들바와 안장을 그린다.

5 두 개의 커다란 바퀴를 그린다. 연한 선으로
원을 그린 뒤 컴퍼스로 모양을 다듬는다.
89쪽의 '완벽한 원 그리기'를 참고해도 좋다.

6 스케치 선을 진하게 덧칠하고 질감과
디테일을 더한다. 바퀴살을 그려도 좋다.
다만 똑바르게 선을 긋지 않으면 스케치가
지저분해 보이니 주의해야 한다.

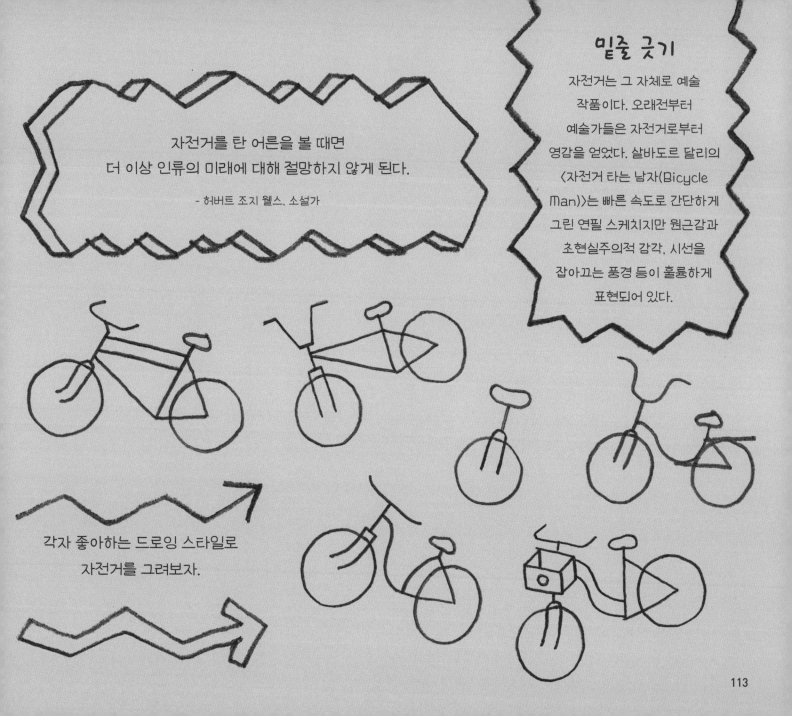

밑줄 긋기

자전거는 그 자체로 예술 작품이다. 오래전부터 예술가들은 자전거로부터 영감을 얻었다. 살바도르 달리의 〈자전거 타는 남자(Bicycle Man)〉는 빠른 속도로 간단하게 그린 연필 스케치지만 원근감과 초현실주의적 감각, 시선을 잡아끄는 풍경 등이 훌륭하게 표현되어 있다.

자전거를 탄 어른을 볼 때면
더 이상 인류의 미래에 대해 절망하지 않게 된다.

- 허버트 조지 웰스, 소설가

각자 좋아하는 드로잉 스타일로
자전거를 그려보자.

연필 마니아라면 찰리 연필

'찰리 연필'이라고도 불리는 '찰리 찰리 챌린지'는 삶의 어두운 부분을 사랑하는 연필 마니아(또는 연필 중독자)들이 즐겨 하는 게임이다. 보드게임 '위저보드'와 방법은 비슷하며, 겁이 많은 사람이라도 매우 재미있게 할 수 있을 것이다. 다만 조금 무서울 수도 있다는 점을 잊지 말 것.

악마에게 물어보라

1 종이 위에 가로와 세로로 선을 그어 십자 형태를 만든다. 오른쪽 위와 왼쪽 아래에 '그래'라고 쓰고 나머지 두 부분에 '아니'라고 쓴다.

2 가로선 위에 연필을 올려놓는다. 그리고 그 위에 또 다른 연필을 세로선 방향으로 올린다.

3 악마를 소환하려면 큰 소리로 이렇게 말해야 한다. '찰리, 찰리, 같이 놀래?'

4 조용히 지켜보면 연필이 움직일 것이다. '그래' 쪽으로 움직이면 악령이 질문에 대답할 준비가 된 것이다. 연필을 제자리에 돌려놓고 같은 방법으로 질문을 한다. 만약 '아니' 쪽으로 움직이면 나중에 찰리의 기분이 좋을 때 다시 해야 할 것이다.

5 이 게임을 그만두고 싶으면 반드시 이렇게 말해야 한다. '찰리, 찰리, 그만할까?' 악마가 '그래'라고 대답하면 작별 인사를 한다. 만약 '아니'라고 대답하면 무조건 계속해야 한다. 그렇지 않으면… 나쁜 일들이 생길 것이다.

그래

아니

아니

그래

어떤 원리인가?

중력의 영향이 크다. 연필을 그렇게 불안정한 형태로 쌓아 놓으면 원치 않더라도 움직이게 마련이다!

왜 나중에 무서운 일들이 일어나는가? 찰리는 누구인가?

대부분의 도시 전설이 그렇듯 찰리의 이야기도 전하는 사람에 따라 내용이 달라진다. 어떤 사람들은 찰리가 자살한 소년이라고 하고, 어떤 사람들은 검고 붉은 눈을 가진 멕시코의 악령이라고 말한다. 그가 누구인지 알아보려면 게임을 해서 물어보는 수밖에 없다!

낙서를 예술로 만드는 놀이

고전적인 그리기 놀이이면서 동시에 낙서를 드로잉으로, 그리고 다시 예술 작품으로 바꿀 수 있는 멋진 방법이기도 하다. 스케치북을 재미있는 아이디어들로 가득 채우기에 좋다. 이 아이디어들에서 작은 걸작이 나올 수도 있다.

1 모든 참가자가 종이 위에 아무렇게나 선을 휘갈겨 그린다.

2 다른 사람과 그림을 교환한다.

3 앞사람이 휘갈겨 그린 형태를 보고 거기에서 연상되는 소재를 찾는다. (종이를 거꾸로 뒤집거나 옆으로 돌려 봐도 좋다.)

4 다른 사람의 낙서에 이런저런 것들을 덧그리면서 자신이 떠올렸던 소재로 바꿔 그린다.

스스스'''

알고 보면 놀라운
연필의 세계 #3

1779년, 화학자인 K. W. 셸레는 '플룸바고'(사람들이 처음에 납이라고 생각했던 흑연)를 화학적으로 분석하여 납이 아니라 탄소의 한 형태라는 사실을 알아냈다.
1789년, A. G. 베르너라는 또 다른 화학자는 연필심을 뜻하는 리드(lead, 납)를 그래파이트(graphite, 흑연)로 바꿔 불러야 한다고 주장했다.

한 그루의 나무로 약 17만 자루의 연필을 만들 수 있다.

독일 기업인 파버 카스텔은 세계에서 가장 역사가 오래된 연필 제조사다. 이 회사는 1년에 약 18억 자루의 연필을 생산한다.

세상에서 가장 작은 연필은 길이가 약 1.75센티미터, 너비가 약 5밀리미터이며 안에 3밀리미터짜리 연필심이 들어 있다. 파버 카스텔 사가 한정판으로 생산한 연필인데, 이 연필로 글씨를 쓰려면 핀셋이 필요할 것이다.

그라프 폰 파버 카스텔 퍼펙트 펜슬(한정판)은 세계에서 가장 비싼 연필이다. 백금과 다이아몬드로 만들어진 이 연필의 가격은 150파운드 (약 22만 원) 정도다. 일반적인 2B 연필의 가격은 7펜스 (약 100원)다.

세계에서 가장 오래된 연필은 독일의 한 주택의 다락방에서 발견된 것으로, 무려 17세기에 만들어진 연필이다. 이 연필은 현재 파버 카스텔 가문이 소장하고 있다.

미국의 유명한 소설가 존 스타인벡은 자신의 걸작인 『에덴의 동쪽』을 쓰는 데 300자루가 넘는 연필을 사용했다고 한다. '오랫동안 편지를 쓰지 못했지-하지만 내 손가락이 연필을 계속 피하더군. 마치 거기에 독이라도 묻은 것처럼.'*

*존 스타인벡의 사망 후 그의 책상에서 발견된 편지의 일부.

밑줄 긋기

왜 유독 노란색 연필이 많은지 궁금했던 적 있는가? 어둠 속에서 눈에 잘 띄기 때문이 아니다. 19세기에 가장 품질 좋은 흑연은 중국에서 생산되었다. 미국의 연필 제조사들은 자사의 연필에 중국산 흑연이 들어 있다는 점을 사람들에게 알리고 싶어 했다. 중국에서 노란색은 왕족을 상징하는 색이었다. 그래서 미국의 연필 회사들은 자사의 연필을 밝은 노란색으로 칠해 고급스러운 느낌과 함께 중국이 연상되도록 했다. 오늘날 미국에서 팔리는 연필의 75퍼센트는 노란색이다.

화장실 벽에 낙서하기

누구나 공중 화장실에서 볼일을 보면서 문이나 벽에 그려진 웃긴 낙서들을 읽어본 경험이 있을 것이다. '난 왜 저런 생각을 못했지'란 생각도 해봤을 것이다. 이제 여러분도 할 수 있다.

아, 냄새

얼른 싸

기발한 장난꾸러기, 닥터 수스

미국에서 가장 유명한 동화 작가이자 일러스트레이터인 테오도르 수스 가이젤('수스'는 그의 어머니의 결혼 전 이름이다)의 책은 지금까지 6억 권 넘게 팔렸다. 펜과 잉크로 그리는 닥터 수스의 그림체는 많은 미술가 지망생들에게 영향을 미쳤다.

닥터 수스에 관한 몇 가지 사실들

1 닥터 수스는 의사가 아니다. 그가 필명에 '닥터'를 붙인 이유는 아들이 의사가 되기를 바랐던 아버지의 소망 때문이었다.

2 '수스'의 올바른 발음은 '수스'보다는 '소이스'에 가깝다. 그러나 작가 자신도 결국은 사람들이 많이 쓰는 발음을 받아들이게 되었다.

3 닥터 수스는 너드(따분한 사람을 가리키는 속어)라는 단어를 처음 만들어냈다. 이 단어는 1950년에 출판된 『내가 동물원을 운영한다면』에서 처음 사용되었다.

4 아이들에게는 그저 웃긴 사람에 불과할지 몰라도 그는 퓰리처상과 두 번의 아카데미상을 받은 인물이다. 1951년, 〈제럴드 맥보잉보잉〉이라는 단편 애니메이션의 각본으로 첫 번째 아카데미상을 수상했다.

5 1960년, 닥터 수스의 담당 편집자는 50개의 단어만 써서 책을 쓸 수 있느냐를 놓고 그와 내기를 했다. 결과는 수스의 승리였다. 최고의 인기를 누리게 된 동화 『녹색 달걀과 햄』은 정확히 50개의 단어만으로 쓰였다.

6 수스의 책은 기발한 말장난과 반전이 있는 줄거리, 뜻밖의 행동을 하는 반항적인 영웅들로 유명하다.

'머릿속에 뇌가 있고 신발 속에 발이 있으니 넌 어디든 가고 싶은 곳으로 갈 수 있어.'

7 1957년에 출판된 『모자 쓴 고양이』는 수스가 쓴 가장 유명한 이야기다. 아이들의 어휘력을 향상시킬 수 있도록 220개의 단어를 사용해 책을 만들어 달라는 요청을 받고 쓴 작품이다.

8 그는 처음 쓴 책의 원고를 불태워 버리고 싶은 심정이었을 것이다. 『멀베리 가에서 그걸 봤던 걸 생각해보면』은 27개 출판사에서 거절당한 후, 1937년에 마침내 출판됐다.

10 수스의 초현실적이고 엉뚱한 일러스트레이션과 말장난이 오랫동안 사랑을 받은 이유는 아주 교훈적인 이야기(우화, 요정 이야기, 기이한 모험 이야기 등)들임에도 불구하고 누구나 부담 없이 재미있게 읽을 수 있기 때문이다.

9 그의 인물들은 전부 비슷하게 생겼다. 닥터 수스는 한 사람의 얼굴밖에 그리지 않았다!

평범한 사물을 비범하게 그리기

정물 그리는 방법을 익히면 과일 바구니나 수프 캔 같은 평범한 사물을 화가의 관점으로 볼 수 있게 된다.

밑줄 긋기

유명한 정물화들 중에는 꽃과 과일, 과일 바구니를 그린 작품이 많다. 클로드 모네, 빈센트 반 고흐, 폴 세잔 등 유명한 정물화가들은 꽃과 과일로 가득한 걸작들을 남겼다. 반 고흐의 〈열다섯 송이 해바라기〉, 세잔의 〈사과 바구니가 있는 정물〉 등이 여기에 포함된다. 평범한 정물화를 넘어서서 빛과 그림자, 색조, 구도의 실험을 통해 사물을 바라보는 방식을 탐구한 작품들이다.

자연을 원통, 구, 그리고 원뿔로 파악하라.

-폴 세잔(Paul Cézanne, 화가)

세잔처럼 과일 그리기

1

그리고 싶은 사물 혹은 사물들이 모여 있는 모습을 생각한다.
주방 서랍 속의 물건들, 벽난로 위의 장식품들, 물건들이 탁자 위에
놓여 있는 모습, 그 배열이 만들어내는 패턴이나 그림자를
생각하라.

2

사물을 가장 간단한 형태로 환원해야 한다. 사과는 원이고 상자는
육면체고 막대기는 원통이다. 그러면 각 사물의 형태, 그리고 다른
사물과의 위치 관계를 이해하는 데 도움이 된다. 이 단계에서는
대상을 연하게 스케치한다.

3

형태와 비례, 구도가 마음에 들면 스케치 선을 지우고
윤곽선만 남긴다.

4

이제 디테일을 작업하면 된다. 그림자, 반사광, 무늬 등을 연하게
스케치한다. 필요하다면 그리드 선을 연하게 그려도 좋다.

5

광원과 그림자의 형태에 주의할 것.

피자와 만다라는 닮았다

최근에는 전 세계가 만다라에 열광하고 있으니 이 책에서도 소개하는 게 좋겠다고 생각했다.
우리 눈에는 복잡한 모양의 피자처럼 보이기도 하니, 먼저 피자 그리는 법부터 배워보자.

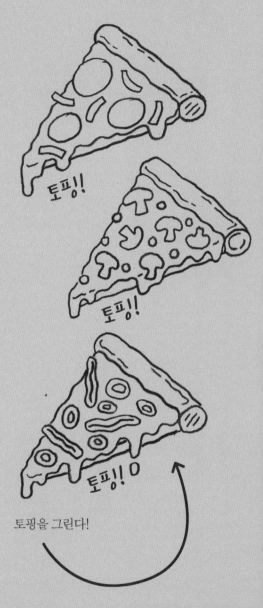

토핑!

토핑!

토핑! 0

토핑을 그린다!

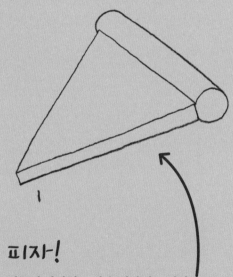

피자!

이등변 삼각형 모양을 연하게 그린다.
아래쪽을 두툼하게 그려서 입체감을 낸다.
이등변삼각형의 짧은 변에 원통 형태를 붙여
크러스트를 표현한다.

녹은 치즈도 그린다. 더 그럴 듯한 효과를
내려면 치즈를 바닥 쪽으로 흘러내리게
그린다. 마음에 들게 그려지면 진한 연필로
선을 덧칠하거나 좀 더 그려 넣는다.

이제 만다라!

1 커다란 원을 그린다. (자 없이 그리는 방법은 89쪽 참고) 이 원을 피자 조각처럼 나눈다.

2 각 '조각' 안에 모두 같은 형태를 그린다. 뭐든 마음대로 그려도 좋다. 모든 조각 안에 똑같이 그리기만 하면 된다.

3 더 많은 형태를 그려 넣는다. 모든 조각에 같은 그림이 들어가게 하는 것을 잊지 말자.

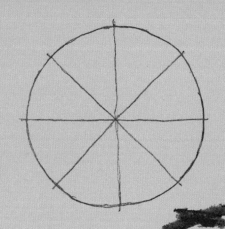

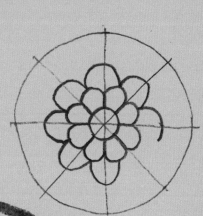

밑줄 긋기!

만다라가 대체 뭐냐고? 좋은 질문이다. 만다라는 인도의 종교에서 사용하는 영적인 상징으로 우주 만물을 나타낸다. 모든 생명이 이 원 안에 들어가 있다. 현대에 들어서는 원 안에 그려진 기하학적 패턴을 지칭하는 용어가 되었다.

4 스케치 선을 지우면, 짜잔! 만다라가 완성됐다.

5 원하는 색으로 채색을 한다.

슈퍼히어로의 아버지, 잭 커비

요즘 가장 많이 듣는 이름은 마블 코믹스의 스탠 리일 것이다.
그러나 잭 커비야말로 세계에서 가장 유명한 만화 캐릭터들을 창조해냈으며
21세기를 대표하는 슈퍼히어로들의 이야기를 쓴 사람이다.
그는 슈퍼히어로들의 아버지이자, '만화의 왕'이자,
그 유명한 '큰 힘에는 큰 책임이 따른다'는 말을 만들어낸 사람이기도 하다.

커비에 관한 몇 가지 사실들

커비는 45년 동안 작품 활동을 하면서 누구보다 많은 작품을 남긴
것으로 유명하다. 그가 창조한 많은 캐릭터들은 자신의 모습을 기초로
했다. 가장 유명한 예는 〈판타스틱 포〉에 등장하는 커다란 덩치에
돌처럼 단단한 체격의 캐릭터 씽이다.

나만의 슈퍼히어로 그리기

만족스러운 결과가 나올 때까지 매일 5분씩 이 방법을 연습하자. 매일
다른 영웅을 그려야 한다. 동물을 소재로 삼을 수도 있고(슈퍼독!)
무생물을 영웅으로 만들 수도 있다.(슈퍼연필!)

내 생각에는 누구나 그림을 그릴 수 있다.
누구에게든 50년의 시간만 주면
〈모나리자〉를 그려낼 것이다.

－잭 커비

1 그리고 싶은 슈퍼히어로가
떠올랐다면 중요한 것은 자세를
결정하는 것이다. 그는 당당히 서
있는가? 쉬고 있는가? 아니면 주먹을
날리고 있는가? 기본적인 형태들로
윤곽을 잡는다. 머리는 언제나처럼
타원형으로, 몸통은 아래로 갈수록
좁아지는 직사각형으로 그린다. 이
단계에서 팔은 선으로만 표시한다.

2 슈퍼히어로(적어도 강력한 힘을 가진
영웅이라면)에게 가장 중요한 것은
근육이다. 몸통의 뼈대를 그리고 나면
이제 근육을 붙인다. 슈퍼맨은 넓은
어깨와 가는 허리, 굵은 다리를 가지고
있었다. 여러분의 슈퍼히어로는 어떤가?

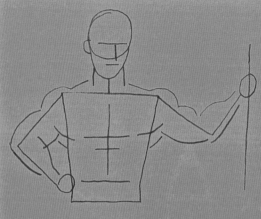

3 더 진한 선으로 윤곽선을 다듬어 기본적인 형태를 잡는다.

4 디테일을 더한다. 슈퍼히어로만의 고유한 로고, 의상, 색(색상환은 66~67쪽을 참고할 것)이라든지 영웅을 특별하게 만드는 그 어떤 요소라도 좋다.

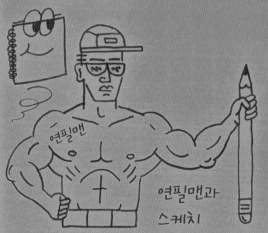

연필맨

연필맨과 스케치

슈퍼히어로의 사랑스러운 조수도 함께 그린다. (이들은 항상 덩치가 더 작고 덜 영웅적이다!)

이 친구는 연필맨이며 그 옆의 사랑스러운 조수는 스케치다. 얼마든지 모방해 그려도 좋다!

커비가 창조한 캐릭터들

잭 커비가 창조한 캐릭터들을 쭉 나열하면 정말 놀라운 목록이 완성된다. 지금은 이들 모두가 블록버스터 영화의 주연들을 맡고 있다. 아래의 이름들을 기억하자. 그리고 지금부터 5분간 이들과 맞먹을 정도로 훌륭한 슈퍼히어로를 구상해보자. 시작!

앤트맨 / 아이언맨 / 토르와 로키 / 어벤져스 / 블랙 팬더 / 캡틴 아메리카 / 닥터 둠 / 판타스틱 포(씽, 조니 스톰, 미스터 판타스틱, 인비저블 우먼) / 가디언즈(영화 〈가디언즈 오브 갤럭시〉) / 인크레더블 헐크 / 인비저블 우먼 / 스파이더맨 / 엑스맨

스케치는 아무리 해도
지나치지 않다. 뭐든지
그려라. 그리고 항상
호기심을 잃지 마라.

-존 싱어 사전트